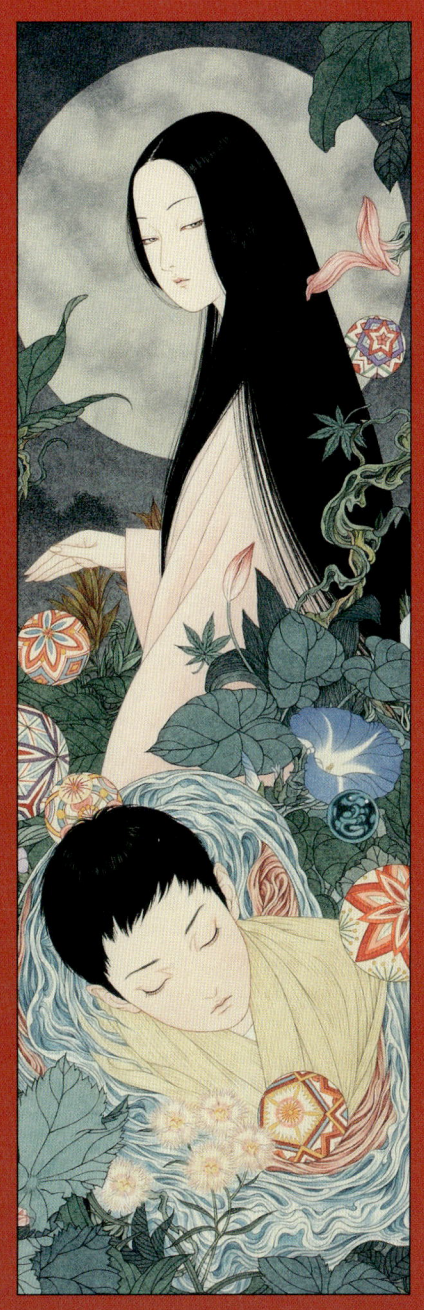

草迷宮 I（部分）

目次

草迷宮　　　　　　　　　　　四

解説　穴倉玉日　　　　　二〇二

跋文　　　　　　　　　　二一一

本画　山本タカト　　　　二一五

草迷宮

作　泉鏡花
画　山本タカト

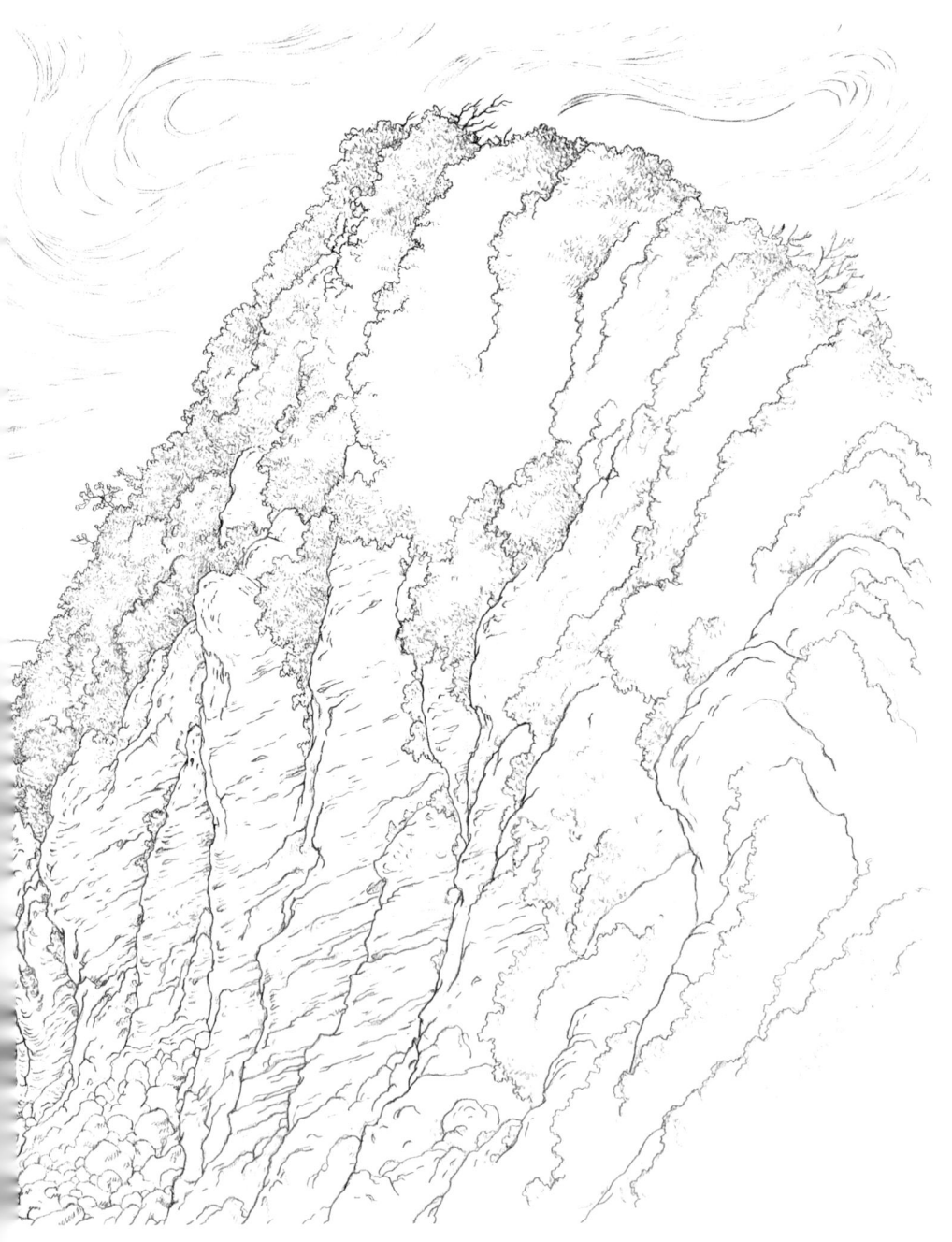

向うの小沢に蛇が立って、
八幡長者の、おと娘、
よくも立ったり、巧んだり。
手には二本の珠を持ち、
足には黄金の靴を穿き、
ああべ、こうよべといいながら、
山くれ野くれ行ったれば……

一

　三浦の大崩壊を、魔所だという。
　葉山一帯の海岸を屏風で割った、桜山の裾が、見も馴れぬ獣の如く、洋へ躍込んだ、一方は長者園の浜で、逗子から森戸、葉山をかけて、夏向き海水浴の時分、人死のあるのは、この辺では此処が多い。
　一夏激い暑さに、雲の峰も焼いた霰のように小さく焦げて、ぱちぱちと音がして、火の粉になって覆れそうな日盛に、これから湧いて出て人間に成ろうと思われる裸体の男女が、入交り

に波に浮んでいると、赫とただ金銀銅鉄、真白に溶けた霄の、何処に亀裂が入ったか、破鐘のようなる声して、

「泳ぐもの、帰れ。」と叫んだ。

この呪詛のために、浮べる輩はぶくりと沈んで、四辺は白泡となったと聞く。

また十七ばかり少年の、肋膜炎を病んだ挙句が、保養にとて来ていたが、可恐く身体を気にして、自分で病理学まで研究して、〇・などと調合する、朝夕検温器で度を料る、三度の食事も量衡で食べるのが、秋の暮方、誰もいない浪打際を、生白い痩脛の高端折、跣足でちょびちょび横歩行きで、日課の如き運動をしながら、つくづく不平らしく、海に向って、高慢な舌打して、

「ああ、退屈だ。」

と呟くと、頭上の崖の胴中から、異声を放って、

「親孝行でもしろ——」と喚いた。

ために、その少年は太く煩い附いたという。

そんなこんなで、其処が魔所だの風説は、近頃一層甚しくなって、知らずに大崩壊へ上るのを、土地の者が見着けると、百姓は鍬を杖支き、船頭は舳に立って、下りろ、危い、と声を懸ける。

実際魔所でなくとも、大崩壊の絶頂は薬研を俯向けに伏せたようで、跨ぐと鐙のないばかり。馬の背に立つ巌、狭く鋭く、踵から、爪先から、ずかり中窪に削った断崖の、見下ろす麓の白浪に、揺落さるる思がある。

さて一方は長者園の渚へは、浦の波が、静に展いて、忙しくしかも長閑に、鶏の羽たたく音がするのに、唯切立ての巌一枚、一方は太平洋の大濤が、牛の吼ゆるが如き声して、緩かにしかも凄じく、うう、おお、と呻って、三崎街道の外浜に大畝りを打つのである。

右から左へ、僅に瞳を動かすさえ、杜若咲く八ツ橋と、月の武蔵野ほどに趣が激変して、浦には白帆の鴎が舞い、沖を黒煙の竜が奔る。

これだけでも眩くばかりなるに、踏む足許は、岩のその剣の刃を渡るよう。取繞る松の枝の、海を分けて、種々の波の調べの懸るのも、人が縋れば根が揺れて、攀上った喘ぎも留まぬに、汗を冷うする風が絶えぬ。

さればとて、これがためにその景勝を傷けてはならぬ。大崩壊の巌の膚は、春は紫に、夏は緑、秋紅に、冬は黄に、藤を編み、蔦を絡い、鼓子花も咲き、竜胆も咲き、尾花が靡けば月も射す。いで、紺青の波を踏んで、水天の間に糸の如き大島山に飛ばんず姿。巨匠が鑿を施した、青銅の獅子の俤あり。その美しき花の衣は、彼が威霊を称えたる牡丹花の飾に似て、根に寄る潮の玉を砕くは、日に黄金、月に白銀、あるいは怒り、ある

いは殺す、鋭き大自在の爪かと見ゆる。

二

修業中の小次郎法師が、諸国一見の途次、相州三崎まわりをして、秋谷の海岸を通った時の事である。

件の大崩壊の海に突出でた、獅子王の腹を、太平洋の方から一町ばかり前途に見渡す、街道端の——直ぐ崖の下へ白浪が打寄せる——江の島と富士とを、簾に透かして描いたような、一寸した葭簀張の茶店に休むと、爐が口の長い鉄葉の湯沸から、渋茶を注いで、人皇何代の御時かの箱根細工の木地盆に、装溢れるばかりなのを差出した。

床几の在処も狭いから、今注いだので、引傾いた、湯沸の口を吹出す湯気は、むらむらと、法師の胸に靡いたが、それさえ颯と涼しい風で、冷い霧のかかるような、法衣の袖は葭簀を擦って、外の小松へ翻る。

爽な心持に、道中の里程を書いた、名古屋扇も開くに不及、畳んだなり、肩をはずした振分けの小さな荷物の、白木綿の繋ぎめを、押遣って、

「千両、」とがぶりと呑み、

「ああ、旨い、これは結構。」と莞爾として、

「おいしいついでに、何と、それも甘そうだね、二ツ三ツ取って下さい。」

「はいはい、この団子でございますか。これは貴方、田舎出来で、沢山甘くはございませぬが、そのかわり、皮も餡子も、小米と小豆の生一本でございます。」

と小さな丸髷を、ほくほくもの、折敷の上へ小綺麗に取ってくれる。

扇子だけ床几に置いて、渋茶茶碗を持ったまま、一ツ撮もうとした時であった。

「ヒイ、ヒイヒイ！」と唐突に奇声を放った、濁声の蜩一匹。

法師が入った口とは対向い、大崩壊の方の床几のはずれに、竹柱に留まって前刻から――胸をはだけた、手織縞の汚れた単衣に、弛んだ帯、煮染めたような手拭をわがねた首から、頸へかけて、耳を蔽うまで髪の伸びた、色の黒い、厳乗造りの、身の丈抜群なる和郎一人。目の光の晃々と冴えたに似ず、あんぐりと口を開けて、厚い下唇を垂れたのが、別に見るものもない茶店の世帯を、きょろきょろと睨していたのがあって――お百姓に、船頭殿は稼ぎ時、土方人足も働き盛り、日脚の八ツさがりをその体は、いずれ界隈の怠惰ものと見たばかり。

小次郎法師は、別に心にも留めなかったが、不意の笑声に一驚を吃して、和郎の顔と、折敷の団子を見較べた。

「串戯ではない、お婆さん、お前は見懸けに寄らぬ剽軽ものだね。」

「何でございますえ。」
「否さ、この団子は、こりゃ泥か埴土で製えたのじゃないのかい。」
「滅相なことをおっしゃりまし。」
と年寄は真顔に成り、見上げ皺を沢山寄せて、
「何を貴方、勿体もない。私もはい法然様拝みますものでございます。御出家に土の団子を差上げまして済むものでございますかよ。」
真正直に言訳されて、小次郎法師は些と気の毒。
「何々、そう真に受けられては困ります。この涼しさに元気づいて、半分は冗談だが、旅をすれば色々の事がある。駿州の阿部川餅は、そっくり正のものに木で拵えたのを、盆にのせて、看板に出してあるといいます。今これを食べようとするのを見てその人が、」
と其方を見た、和郎はきょとんと仰向いて、烏もおらぬに何じゃやら、頻に空を仰いでござる。
「唐突に笑うから、ははあ、この団子も看板を取違えたのかと思ったんだよ。」
「ええ、ええ、否、お前様、」
と小薩張した前かけの膝を拍き、近寄って声を密め、
「これは、もし気ちがいでございますよ。はい、」
といって、独りで頷は頷いた。問わせ給わば、その仔細の儀は承知の趣。

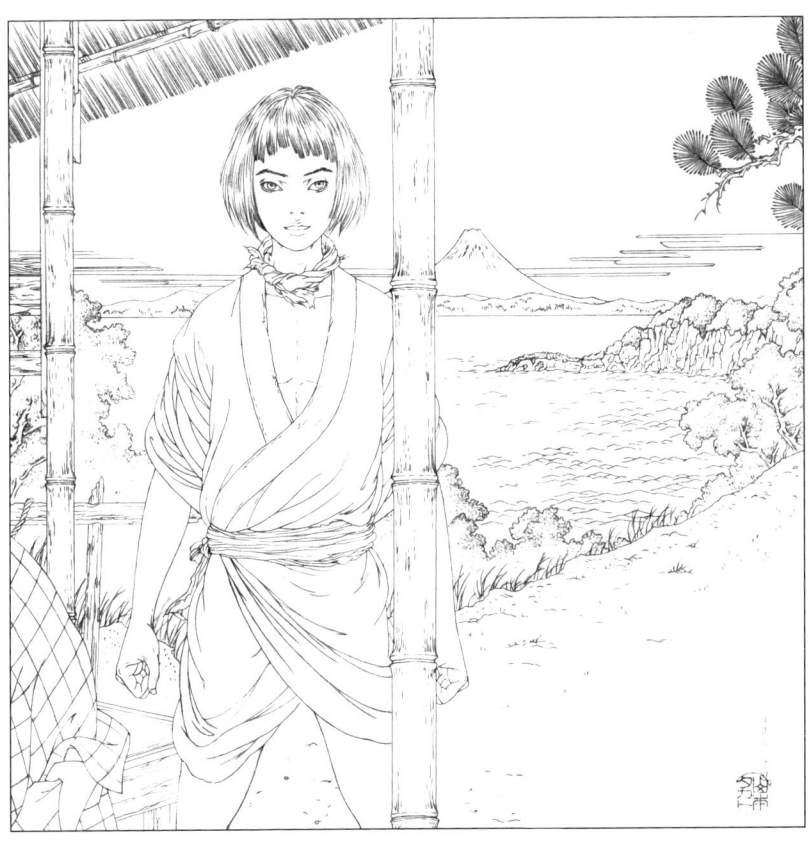

11　草迷宮

三

　小次郎法師は、掛茶屋の庇から、天へ蝙蝠を吹出しそうに仰向いた、和郎の面を斜に見遣って、
「そう、気違いかい。私はまた唖でもあろうかと思った、立派な若い人が気の毒な。」
「お前様ね、一ツは心柄でござりますよ。」
　媼は、罪と報を、かつ悟りかつあきらめたようなものいい。
「何か憑物でもしたというのか、暮し向きの屈託とでもいう事か。」
と言い懸けて、渋茶にまた舌打しながら、円い茶の子を口の端へ持って行くと、さあらぬ方を見ていながら天眼通でもある事か、逸疾くぎろりと見附けて、
「やあ、石を嚙りやあがる。」
　小次郎再び化転して、
「あんな事をいうよ、お婆さん。」
「悪い餓鬼じゃ。嘉吉や、主あ、もう彼方へ行かっしゃいよ。」
　その本体はかえって差措き、砂地に這った、朦朧とした影に向って、窘めるように言った。
　潮は光るが、空は折から薄曇りである。
　法師もこれあるがために暗いような、和郎の影法師を伏目に見て、

「一ツ分けて造りましょうかね。団子が欲しいのかも知れん、それだと思いが可恐しい。真個に石にでもなると大変。」

「食気の狂人ではござりませんに、御無用になさりまし。

石じゃ、と申しましたのは、これでも幾千か、不断の事を、覚えていると見えまして、私が何時でもお客様に差上げますのを知っておりまして、今のようにいうたのでござりましょ。

また埴土の団子じゃ、とおっしゃってはなりません。このお前様。」

と、法師の脱いで立てかけた、檜笠を両手に据えて、荷物の上へ直すついでに、目で教えたる莨簽の外。

さっくと削った荒造の仁王尊が、引組む状の巌続き、海を踏んで突立つ間に、倒に生えかかった竹数を一叢隔てて、同じ巌の六枚屏風、月には蒼き俤　立とう——ちらほらと松も見えて、いろいろの浪を織した、鎧の袖を鼓に翳す。

「あれを貴下、お通りがかりに、御覧じはなさりませんか。」

と背向きになって小腰を屈め、姥は七輪の炭をがさがさと火箸で直すと、薬缶の尻が合点で、丁と据わる。

「どの道貴下には御用はござりますまいなれど、大崩壊の突端と睨み合いに、出張っておりますあの巌を、」

と立直って指をさしたが、片手は据え腰を、えいさ、と抱きつつ、

「あれ、あれでござります。」

波が寄せて、あたかも風鈴が砕けた形に、ばらばらとその巌端に打かかる。

「あの、岩一枚、子産石と申しまして、小さなのは細螺、碁石ぐらい、頃あいの御供餅ほどのから、大きなのになります、一人では持切れませぬようなのまで、こっとり円い、些と、その平扁味のあります石が、何処からとなくころころと産れますでございます。

平扁味のありますと、恰好よく乗りますから、二つかさねて、お持仏なり、神棚へなり、お祭りになります、子のない方が、いや、もう、年子にお出来なさります、と申しますので。

随分お望みなさる方が多うござりますが、当節では、人がせせこましくなりましてお前様、蓆戸の圧えにも持って参れば、二人がかりで、沢庵石に荷って帰りますのさえござりますに因って、今が今と申して、早急には見当りませぬ。

随分と御遠方、わざわざ拾いにござらして、力を落す方がござりますので、こうやって近間に店を出しておりますから、朝晩汐時を見ては拾って置きまして、お客様には、お土産かたがた、毎度婆々が御愛嬌に進ぜるものでござりますから、つい人様が御存じで、葉山あたりから遊びにござります、書生さんなぞは、

（婆さん、子は要らんが、女親を一つ寄越せ。）

14

なんて、おからかいなされまする。それを見い見い知っていて、この嘉吉の狂人が、如何な事、私があげましたものを召食ろうとするのを見て、石じゃ、というのでござりますよ。」

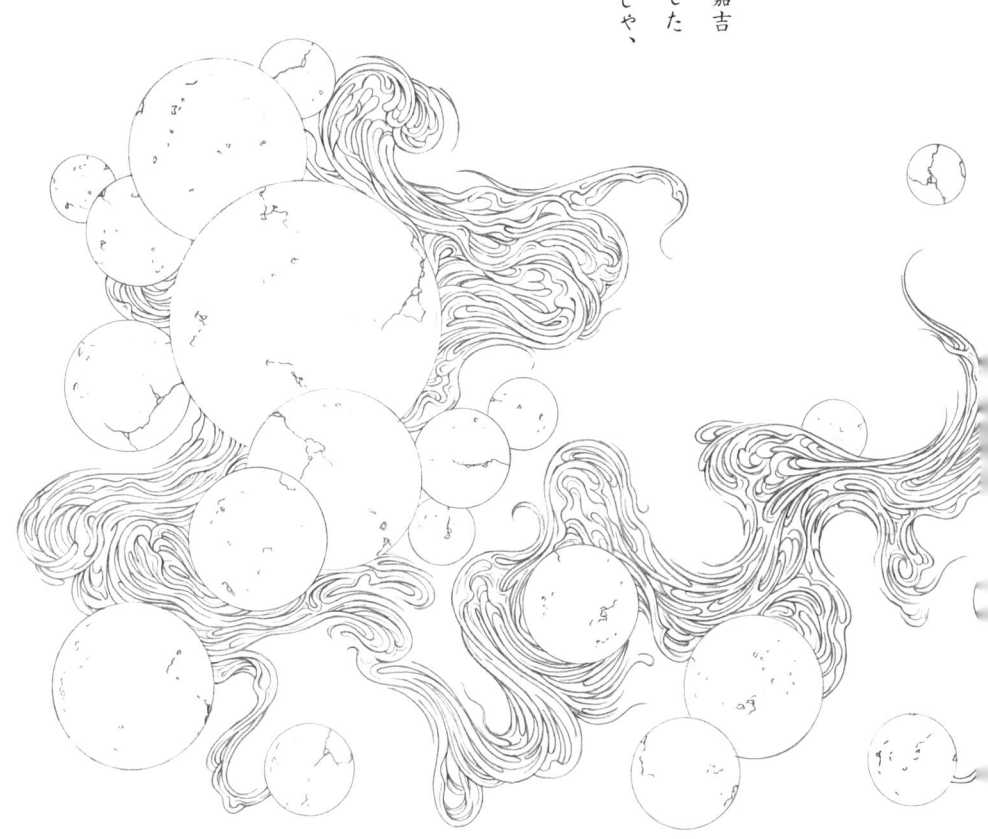

四

「それではお婆さん楽隠居だ。孫子がさぞ大勢あんなさろうね。」

と小次郎法師は、話を聞き聞き、孫子がさぞ大勢あんなさろうねと出しかけた、塗盆を膝に伏せて、ふと黙って、面白や浪の、いうことも上の空。

「何のお前様、この年になりますまで、孫子の影も見はしませぬ。爺殿と二人きりで、雨のさみしさ、行燈の薄寒さに、心細う、果敢ないにつけまして、小児衆を欲しがるお方の、お心を察しますで、のう、子産石も一つ一つ、信心して進じます。

長い月日の事でございますから、里の人たちは私らが事を、人に子だねを進ぜるで、二人が実を持たぬのじゃ、といいますがの、今ではそれさえ本望で、せめてもの心ゆかしでございますよ。」

とかごとがましい口ぶりだったが、柔和な顔に顰みも見えず、温順に莞爾して、

「御新造様がおおありなさりますれば、御坊様にも一かさね、子産石を進ぜましょうに……」

「飛でもない。この団子でも石になれば、それで村方勧化でもしようけれど、生憎三界に家なしです。

しかし今聞いたようでは、さぞお前さんがたは寂しかろうね。」

「はい、はい、否、御坊様の前で申しましては、お追従のようでございますが、仏様は御方便、難有いことでございます。こうやって愛想気もない婆々が許さるる御人たちに、お茶のお給仕をしておりますれば、何や彼や賑やかで、ついうかうかと日を暮らしますでござります。

ああ、もしもし」

と街道へ、

「休まっしゃりまし。」と呼びかけた。

車輪の如き大さの、紅白段々の夏の蝶、河床は草にかくれて、清水のあとの土に輝く、山際に翼を廻すは、白の脚絆、草鞋穿、かすりの単衣のまくり手に、その看板の洋傘を、手拭持つ手に差翳した、三十ばかりの女房で。

あんぺら帽子を阿弥陀かぶり、縞の襯衣の大膚脱、赤い団扇を帯にさして、手甲、甲掛厳重に、荷をかついで続くは亭主。

店から呼んだ姥の声に、女房が一寸会釈する時、束髪の鬢が戦いで、前を急ぐか、そのまま通る。

前帯をしゃんとした細腰を、廂にぶらさがるようにして、綻びた脇の下から、狂人の嘉吉は、きょろりと一目。

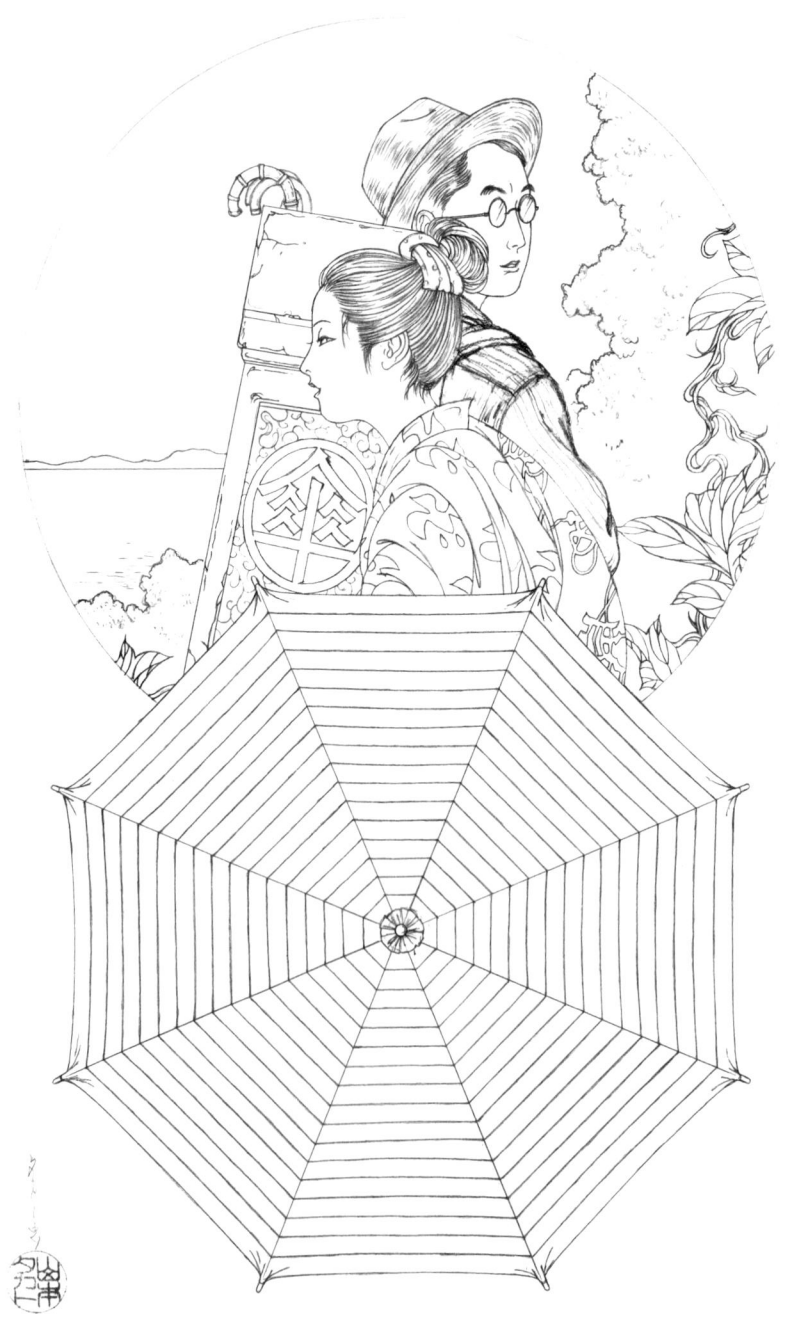

ふらふらと葭簀を離れて、早や六、七間行過ぎた、女房のあとを、すたすたと跳足の砂路。
ほこりを黄色に、ばっと立てて、擦寄って、附着いたが、女房のその洋傘から伸かかって見越入道。

「イヒヒ、イヒヒヒ、」

「これ、悪戯をするでないよ。」

と姥が爪立って窘めたのと、笑声が、殆ど一所に小次郎法師の耳に入った。

あたかも爾時、亭主驚いたか高調子に、

「傘や洋傘の繕い！──洋傘張替繕い直し……」

蟬の鳴く音を貫いて、誰も通らぬ四辺に響いた。

隙さず、這般不気味な和郎を、女房から押隔てて、荷を真中へ振込むと、流晒に一睨み、直ぐ、急足になるあとから、和郎は、のそのそ──大な影を引いて続く。

「御覧じまし、あの通り困ったものでございます。」

法師も言葉なく見送るうち、沖から来るか、途絶えては、ずしりと崖を打つ音が、松風を行違いに、向うの山に三度ばかり浪の調べを通わすほどに、紅白段々の洋傘は、小さく鞠のようになって、人の頭が入交ぜに、空へ突きながら行くかと見えて、一条道の其処までは一軒の苫屋もない、彼方大崩壊の腰を、点々。

五

「あれ、あの大崩壊の崖の前途へ、皆が見えなくなりました。

丁ど、あれを出ました、下の浜でござります。唯今の狂人が、酒に酔って打倒れておりましたのは……はい、あれは嘉吉と申しまして、私ら秋谷在の、いけずな野郎でござりましての。その飲んだくれます事、怠ける工合、まともな人間から見ますれば、真に正月の沙汰ではござりませんなんだが、それでもどうやら人並に、正月はめでたがり、盆は忙しがりまして、別に気が触れた奴ではござりません。何時でも村の御祭礼のように、遊ぶが病気でござりましたが、この春頃に、何と発心をしましたか、自分が望みで、三浦三崎のさる酒問屋へ、奉公をしたでござります。

つい夏の取着きに、御主人のいいつけで、清酒をの、お前様、沢山でもござりませぬ。三樽ばかり船に積んで、船頭殿が一人、嘉吉めが上乗りで、この葉山の小売店へ卸しに来たでござります。葉山森戸などへ三崎の方から帰ります、この辺のお百姓や、漁師たちの、顔を知ったものが、途中から、乗けてくらっせえ、明いてる船じゃ、と渡場でも船つきでもござりませぬ。海岸の岩の上や、磯の松の樹の根方から、おおいおおい、と坂東声で呼ばり立って、とうとう五人が処押込みましたは、以上七人になりました、よの。

どれもどれも、碌でなしが、得手に帆じゃ。船は走る、口は走る、大話をし草臥れ、嘉吉めは胴の間の横木を枕に、路反返って、ぐうぐう高鼾になったげにござります。路に灘はござりませぬが、樽の香が芬々して、鯱も浮きそうな凪の好さ。せめて船にでも酔いたい、と一人が串戯に言い出しますと、何と一樽賭けまいか、飲むことは銘々が勝手次第、勝負の上から代銭を払えば可い、面白い、遣るべいじゃ。

煙管の吸口でも結構に樽へ穴を開ける徒が、大びらに呑口切って、お前様、お船頭、弁当箱の空はなしか、といびつ形の切溜を、大海でざぶりとゆすいで、その皮づつみに、せせり残しの、醤油かすを指のさきで嘗めながら、まわしの煙切

天下晴れて、財布の紐を外すやら、胴巻を解くやらして、賭博をはじめますと、お船頭が黙ってはおりませぬ。

「此言をいって留めましたか。さすがは船頭、字で書いても船の頭だね。」

と真顔で法師の言うのを聞いて、姥は、いかさまな、その年少で、出家でもしそうな人、とさも憐んだ趣で、

「まあ、お人の好い。なるほど船頭を字に書けば、船の頭でござりましょ。そりゃもう船の頭だけに、極り処は丁と極って、間違いのない事をいたしました。」

「どうしたかね。」

21　草迷宮

「五人徒が賽の目に並んでおります、真中へ割込んで、先ず帆を下ろしたのでござります。」

と莞爾して顔を見る。

聊もその意を得ないで、

「何故だろうかね。」

「この追手じゃ、帆があっては、丁という間に葉山へ着く。ふわふわと海月泳ぎに、船を浮かせながらゆっくり遣るべい。」

その事よ。四海波静かにて、波も動かぬ時津風、枝を鳴らさぬ御代なれや、と勿体ない、祝言の小謡を、聞囓りに謡う下から、勝負！とそれ、銭の取遣り。板子の下が地獄なら、上も修羅道でござります。」

「船頭も同類かい、何の事じゃ」

と法師は新になみなみとある茶碗を大切そうに両手で持って、苦笑いをするのであった。

「それはお前様、あの徒と申しますものは、……まあ、海へ出て岸をば睨して御覧じまし。巌の窪みは何処も彼処も、賭博の壺に、鮑の蓋。蟹の穴でない処は、皆意銭のあとでござります。爾時のは、はい、嘉吉に取っては、珍しい事もないけれど、不思議な事もないけれど、したじゃ。のう、便船しよう、便船しよう、と船を渚へ引寄せては、巌端から、松の下から、翻然々々と乗りましたのは、魔がさしたのでござりましたよ。」

六

「魅入られたようになりまして、ぐっすり寝込みました嘉吉の奴。浪の音は耳馴れても、磯近へ舳が廻って、松の風に揺り起され、肌寒うなって目を覚ましますと、そのお前様……体裁。山へ上ったというではなし、たかだか船の中の車座、そんな事は平気な野郎も、酒樽の三番叟、とうとうたらりたらりには肝を潰して、（やい、此奴ら）とはずみに引傾がります船底へ、仁王立に踏ごたえて、喚いたそうにございます。

騒ぐな。

騒ぐまいてや、やい、嘉吉、こう見たで、二歩と一両、貴様に貧のない顔はないけれど、主人のものじゃ。引負をさせてまで、勘定を合わしょうなんど因業な事は言わぬ。場銭を集めて一樽買ったら言分あるまい。代物さえ持って帰れば、何処へ売っても仔細はない。

なるほど言われればその通り、言訳の出来ぬことはございませぬわ、のう。

銭さえ払えば可いとして、船頭やい、船はどうする、と嘉吉がいますと、ばら銭を掴った拳を向顱巻の上さ突出して、半だ半だ、何、船だ。船だ船だ、と夢中でおります。

嘉吉が、そこで、はい、櫓を握って、ぎっちらこ。幽霊船の歩に取られたような顔つきで、漕出したげでござりますが、酒の匂に我慢が出来ず……

23　草迷宮

御繁昌の旦那から、一杯おみきを遣わされ、と咽喉をごくごくさして、口を開けるで、さあ、飲まっせえ、と注ぎにかかる、と幾千か差引くか、と念を推したげで、のう、此処らは確でござりました。

幡随院長兵衛じゃ、酒を振舞うて銭を取るか。しみったれたことをいうな、と勝った奴がきります。

お手渡で下される儀は、皆の衆も御面倒、これへ、というて、あか柄杓を突出いて、だふだふと受けました。あの大面が、お前様、片手で櫓を、はい、押しながら、その馬柄杓のようなもので、片手で、ぐいぐいと煽ったげな。

酒は一樽打抜いたで、些とも惜気はござりませぬ。海からでも湧出すように、大気になって、もう一つやらっせえ、丁だ、それ、心祝いに飲ますべい、代は要らぬ。

帰命頂礼、賽ころ明神の兀天窓、光る光る、と追従いうて、あか柄杓へまた一杯、煽るほどに飲むほどに、櫓拍子が乱になって、船はぐらぐら大揺れ小揺れじゃ、こりゃならぬ、賽が据らぬええ、気に入らずば代って漕がさ、と滅多押しに、それでも、大崩壊の鼻を廻って、出島の中へ漕ぎ入れたでござります。

さあ、内海の青畳、座敷へ入ったも同じじゃ、と心が緩むと、嘉吉奴が、酒代を渡してくれ、勝負が済むまで内金を受取ろう、と櫓を離した手に銭を握ると、懐へでも入れることか、片手

24

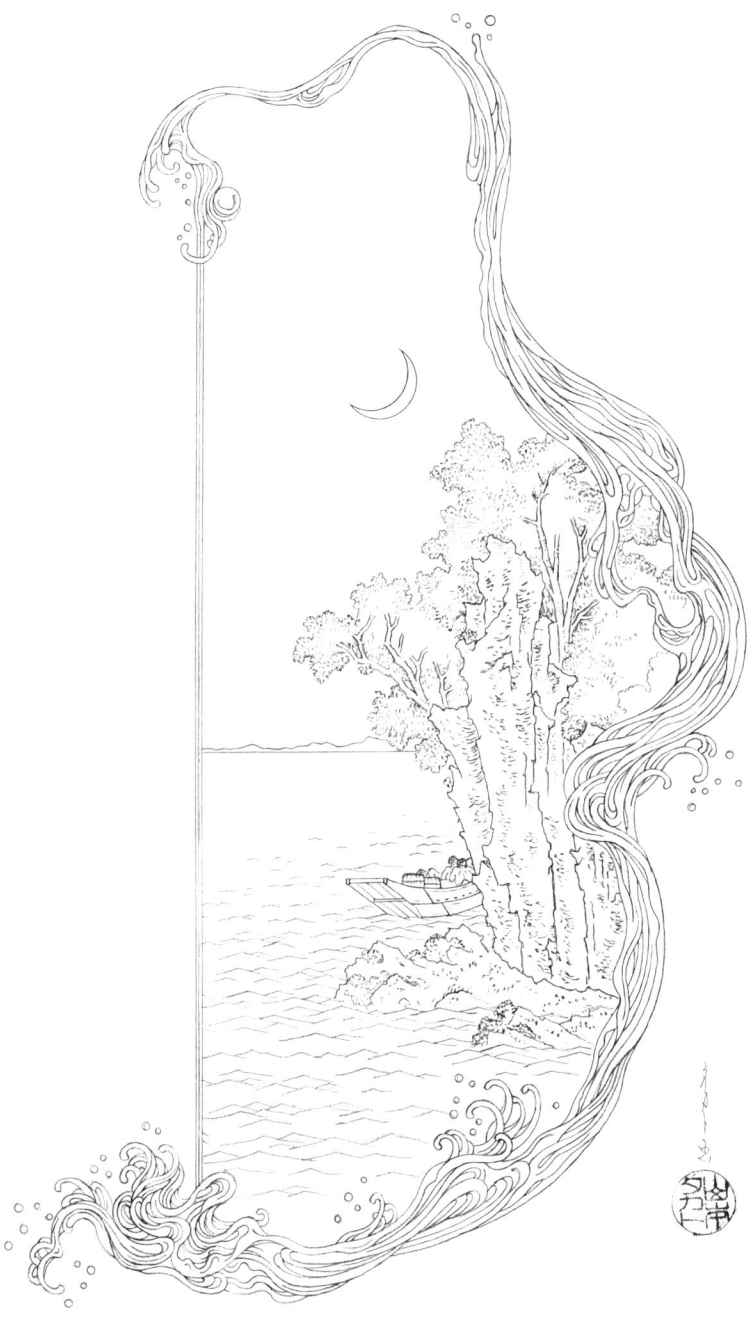

「に、あか柄杓を持ったなりで、チョボ一の中へ飛込みましたが。はて、河童野郎、身投するより始末の悪さ。こうなっては、お前様、もう浮ぶ瀬はござりませぬ。

取られて取られて、とうとう、のう、御主人へ持って行く、一樽のお代を無にしました。処で、自棄じゃ、賽の目が十に見えて、わいらの頭が五十ある、浜がぐるぐる廻るわ廻るわ。さあ漕がば漕げ、殺さば殺せ、とまたふんぞった時分には、ものの一斗ぐらい嘉吉一人で飲んだである。七人のあたまさえ四斗樽、これがあらかた片附いて、浜へ樽を上げた時、重いつもりで両手をかけて、えい、と腰を切った拍子抜けに、向うへのめって、樽が、ばっちゃん、嘉吉がころり、どんとのめりましたきり、早や死んだも同然。

船はそれまで、ぐるりぐるりと長者園の浦を廻って、丁どあの、活動写真の難船見たよう、波風の音もせずに漂うていましたげな。両膚脱ぎの胸の毛や、大胡坐の脛の毛へ、夕風が颯とかかって、慄然として、皆が少し正気づくと、一ツ星も見えまする。大巌の崖が薄黒く、目の前へ蔽被さって、物凄うもなりましたので、褌を緊め直すやら、膝小僧を合わせるやら、お船頭が、ほういほうい、と鳥のような懸声で、浜へ船をつけまして、正体のない嘉吉を撲ぐる。と、むっくり起きたが、その酒樽の軽いのに、本性違わず気落がして、右の、倒れたものでござりますよ。はい。」

七

「仰向様に、火のような息を吹いて、身体から染出します、酒が砂へ露を打つ。晩方の涼しさにも、蚊や蠅が寄って来る。

奴は、打っても、叩いても、起ることではござりませぬがの。

かかり合は免れぬ、と小力のある男が、力を貸して、船頭まじりに、この徒とて確ではござりませぬんだ。ひょろひょろしながら、あとの先ず二樽は、荷って小売店へ届けました。

嘉吉の始末でござります。それなり船の荷物にして、積んで帰ればかり片附きますが、死骸ではない、酔ったもの、醒めた時の挨拶が厄介じゃ、とお船頭は逸を打って、帆を掛けて、海の霧へと隠れました。

どの道訳を立ていでは、主人方へ帰られる身体ではござりませぬで、一先ず、秋谷の親許へ届ける相談にかかりましたが、またこのお荷物が、御覧の通りの大男。それに、はい、のめったきり、捏でも動かぬに困じ果てて、すっぱすっぱ煙草を吹かすやら、お前様、嚔をするやら、向脛へ集る蚊を踵で揉殺すやら、泥に酔った大鮫のような嘉吉を、浪打際に押取巻いて、小田原評定。持て余しておりました処へ、丁ど荷車を曳きまして、藤沢から一日路、この街道づきの長者園の土手へ通りかかりましたのが……」

茜色の顔巻を、白髪天窓にちょこり結び。結び目の押立って、威勢の可いのが、弁慶蟹の、濡色あかき鋏に似たのに、またその左の腕片々、へし曲って脇腹へ、ぱッと開け、ぐいと握る、指と掌は動くけれども、肱は附着いて些とも伸びず。銅で鋳たような。……その仔細を尋ぬれば、心がらとは言いものの、去る年、一膳飯屋でぐでんになり、冥途の宵を照らしますじゃ、と碌でもない秀句を吐いて、井桁の中に横木瓜、田舎の暗夜には通りものの提灯を借りたので、蠣殻道を照らしながら、安政の地震に出来た、古い処を、鼻唄で、地が崩れそうなひょろひょろ歩行き。好い心持に眠気がさすと、邪魔な灯を肱にかけて、腕を鍵形に両手を組み、ハテ怪しやな、汝、人魂か、金精か、正体を顕せろ！　とトロンコの据眼で、提灯を下目に睨む、とぐたりとなった、並木の下。地虫のような鼾を立てつつ、大崩壊に差懸ると、海が変って、太平洋を煽る風に、提灯の蠟が倒れて、めらめらと燃えついた。が、その時の大火傷、まだ疾え、と鬼と組んだ横倒れ、転廻りに揉消して、生命に別条はなかった。コン畜生、火の車め、享年六十有七歳にして、生まれもつかぬ不具もの——渾名を、てんぼう蟹の宰八という、秋谷在の名物親仁。

「……私が爺殿でござります。」

と姥はいって、微笑んだ。

小次郎法師は、寿く如く一揖して、

「なるほど、尉殿だね。」と祝儀する。
「否、もう気ままものの碌でなしでござりますので、御懇意な近所へは、進退が厭じゃ、とのう、葉山を越して、日影から、田越逗子の方へ、遠くまで、てんぼうの肩に背負籠して、栄螺や、とこぶし、もろ鯵の開き、うるめ鰯の目刺など持ちましては、飲代にいたしますが、その時はお前様、村のもとの庄屋様、代々長者の鶴谷喜十郎様、」
と丁寧に名のりを上げて、
「これが私ども、お主筋に当りましての。そのお邸の御用で、東海道の藤沢まで、買物に行ったのでござりました。
一月に一度ぐらいは、種々入用のものを、塩やら醤油やら、小さなものは洋燈の心まで、一車ずつ調えさっしやります。
横浜は西洋臭し、三崎は品が落着かず、界隈は間に合わせの俄仕入れ、しけものが多うござりますので、どうしても目量のある、ずッしりしたお堅いものは、昔からの藤沢に限りますので、おねだんも安し、徳用向きゆえ、御大家の買物はまた別で」
と姥は糸を操るような話しぶり。心のどかに口をまわして、自分もまたお茶参った。
しばらく往来もなかったのである。

八

「……おう、宰八か。お爺、在所へ帰るだら、これさ一個、産神様へ届けてくんな。丁どはい、その荷車は幸だ、と言わっしゃる。

見ると、お前様、嘉吉めが、今申したその体でござりましょ。承知なれど、私はこれ、手がこの通り、思うように荷が着けられぬ。御身たちあんばいよう直さっしゃい、荷の上へ載せべい、と爺どのがいいますとの。

何お爺い、そのまま上へ積まっしゃい、と早や二人して、嘉吉めが天窓と足を、引立てるではござりませぬか。

爺どのが、待たっしゃい、鶴谷様のお使いで、綿を大いこと買うて来たが、上荷に積んであるもんだ。喜十郎旦那が許で、ふっくりと入の下積になっては悪かんべいと、上荷に積んである醬油樽や石油缶の下さっしゃる綿の初穂へ、その酒浸しの怪物さ、押ころばしては相成んねえ、柔々積方も直さしゃい、と利かぬ手の拳を握って、一力味かみましけ。

七面倒な、こうすべい、と荒稼ぎの気短徒じゃ。お前様、上かがりの縄の先を、嘉吉が胴中へ結え附けて、車の輪に障らぬまでに、横づけに縛りました。

賃銭の外じゃ、落しても大事ない。さらば急いで帰らっしゃれ。しゃんしゃんと手を拍いて、

賭博に勝ったものも、負けたものも、飲んだ酒と差引いて、誰も損はござりませぬ。可い機嫌のそぞり節、尻まで捲った脛の向く方へ、ぞろぞろと散ったげにござります。

爺どのは、どっこいしょ、と横木に肩を入れ直いて、てんぼうの片手押しは、胸が力でござります。人通りが少いで、露にひろがりました浜昼顔の、ちらちらと咲いた上を、ぐいと曳出して、それから、がたがた。

大崩まで葉山からは、だらだらの爪先上り。後はなぞえに下り道。車がはずんで、ごろごろと、私がこの茶店の前まで参った時じゃ、と……申します。

やい、枕をくれ、枕をくれ、と嘉吉めが喚くげな。

何吐すぞい、この野郎、贅沢べいこくなてえ、狐店の白ッ首と間違えてけつかるそうな、とぶつぶつ口叱言を申しましての、爺どのが振向きもせずに、ぐんぐん曳いたと思わっしゃりまし。」

「何か、夢でも見たろうかね。」

「夢処ではござりますか、お前様、直ぐに縊殺されそうな声を出して、苦しい、苦しい、鼻血が出るわ、目がまうわ、天窓を上へ上げてくれ。やい、どうするだ、さあ、殺さば殺せ、漕がば漕げ、とまだ夢中で、嘉吉めは船にいる気でおります、よの。

胴中の縄が弛んで、天窓が地へ擦れ擦れに、倒になっておりますそうな。こりゃ尤じゃ、のう、たっての苦悩。

31　草迷宮

酒が上のぼって、醒めずにいたりや本望だんべい、俺ら手が利かねえだに、もう些とだ辛抱せろ、とぐらぐらと揺り出しますと、死ぬる、死ぬる、死ぬる、助け船引と火を吹きそうに噢いた、とのう。

「廂の蔭じゃったげにござります。浪が届きませぬばかり。低い三日月様を、漆見たような高い鬢からはずさせまして、真白なのを顔に当てて、団扇が衣服を掛けたげな、影の涼しい、姿の長い、裾の薄蒼い、慄然とするほど美しらしいお人が一方。

この中ではござりませぬ」

と姥は葦簀の外を見て、

すらすら道端へ出さっせての、

（………）

爺どのを呼留めて、これは罪人か――と問わしっけえよ。縁起でもない事の。罪人を上積みにしてどうしべい、これでござる。というと、可哀そうに苦しかろう、と団扇を取って、薄い羽のように、一文字に、横に口へ啣えさしっした。

その時は、爺どのの方へ背を向けて、顔をこう斜っかいに、」

と法師から打背く、と俤のその薄月の、婦人の風情を思遣ればか、葦簀をはずれた日のかげりに、姥の頭が白かった。

33　草迷宮

荷物の方へ、するすると膝を寄せて、

「其処で？」

「はい、両手を下げて、白いその両方の掌を合わせて、がっくりとなった嘉吉の首を、四、五本目の輻の辺で、上へ支げて持たっせえた。おもみが掛ったか、姿を絞って、肩が細りしましたげなよ。」

九

「介抱しよう、お下ろしな、と言わっしゃる。

その位な荒療治で、寝汗一つ取れる奴か。打棄って置かっせえ。面倒臭い、と顱巻しめた頭を掉っていうたれば、何処まで行く、と聞かしつけえ。

途中さまざまの隙ぞえで、爺どのもむかっぱらじゃ、秋谷鎮座の明神様、俺らが産神へ届け物だ、とズッキり饒舌ると、

（受取りましょう、此処で可いから。）

（お前様は？）

（ああ、明神様の侍女よ。）と言わっしゃった。

月に浪が懸りますように、さらさらと、風が吹きますと、揺れながらこの葦簀の蔭が、格子縞のように御袖へ映って、雪の膚まで透通って、四辺には影もない。中空を見ますれば、白鷺の飛ぶような雲が見えて、ざっと一浪打ちました。

爺どのは慄然として、はい、はい、と柔順になって、縄を解くと、ずりこけての、嘉吉のあの図体が、どたりと荷車から。貴女は擡げた手を下へ、地の上へ着けるように、嘉吉の頭を下ろさっせえた。

足をばたばたの、手によいよい、輻も蹴はずしそうに悶きますわの。

（ああ、お前はもう可いから。）邪魔もののようにおっしゃったで、爺どのは心外じゃ……何の、心外がらずとも、いけずな親仁でございますが、ほほ、ほほ。」

「否、いや、私が聞いただけでも、何か、こう邪慳に取扱ったようで、対手がその酔漢を労るというだけに、黙ってはおられません。何だか寝覚が悪いようだね。」

のは、明神様の同一孫児を、継子扱いにしましたようで、貴女へも聞えが悪うございますので、綿の上積一件から荷に奴を縛ったは、氏神様の知己じゃと言わっしゃりましたけに、嘉吉を荷車に縛りました

「ええ、串戯にも、爺どのが自分したではない事を、言訳がましく饒舌り

ますと、（可いから、お前は彼方へ、）と、こうじゃとの。

（可かあねえだ。もの、理合を言わねえ事にや、ハイ気が済みましねえ。お前様も明神様お知己なら聞かっしゃい。老者の手ぼう爺に、若いものの酔漢の介抱が何、出来べい。神様も分らねえ、こんな、くだま野郎を労って遣らっしゃる御慈悲深い思召で、何でこれ、私ら婆様の中に、小児一人授けちゃくれさっしゃらぬ。それも可い、ない子だねなら断念めべいが、提灯で火傷をするのを、何で、黙って見てごござった。けんどんに、倒にゃ縛られえだ。私が手ぼうでせえなくば、おなじ車に結えるちゅうて、こう、けんどんに、倒にゃ縛られえだ。初対面のお前様見さっしゃる目に、えら俺が非道なようで、寝覚が悪い」と顱巻を掉立てますと、のう。

（早く、お帰り、）と、継穂がないわの。

（いんにゃ、理を言わねえじゃ、）とまだ早や一概に捏ねようとしましたら……

（おいでよ、）と、お前様ね。

団扇で顔を隠さしったなり。背後へ雪のような手を伸して、荷車ごと爺どのを、推遣るようにさせえた。お手の指が白々と、こう輻の上で、糸車に、はい、綿屑がかかったげに、月の光で動いたらばの、ぐるぐると輪が廻って、爺どのの背中へ、荷車が、乗被さるではござりませぬか。」

「お、お、、」

と、法師は目を睜って固唾を呑む。

「吃驚亀の子、空へ何と、爺どのは手を泳がせて、自分の曳いた荷車に、がらがら背後から押出されて、わい、というたぎり、一呼吸に村の取着き、あれから、この街道が鍋づる形に曲りますで、明神様、森の石段まで、ひとりでに駆出しましたげな。尤も見さっしゃります通り、道はなぞえに、向へ低くはなりますが、下り坂というほどではなし、その疾いこと。一なだれに走ったようで、漸と石段の下で、うむ、とこたえて踏留まりますと、はずみのついた車めは、がたがたと石ころの上を空廻りして、躍ったげにござります。見上げる空の森は暗し、爺どのは、身震いをしたと申しますがの。」

十

「利かぬ気の親仁じゃ、お前様、月夜の遠見に、纏ったものの形は、葦簀張の柱の根を圧えて置きます、お前様の背後の、その石碑か、私が立掛けて帰ります、この床几の影ばかり。
大崩壊まで見通しになって、貴女の姿は、蜘蛛巣ほども見えませぬ。それをの、透かし透かし、山際に附着いて、薄墨引いた草の上を、跫音を盗んで引返しましたげな。
嘉吉をどう始末さっしゃるか、それを見届けよう、という、爺どの了簡でござります。
荷車は、明神様石段の前を行けば、御存じの三崎街道、横へ切れる畦道が在所の入口でござりますで、其処へ引込んだものでござります。人気も穏なり、積んだものを見たばかりで、鶴谷様御用、と札の建ったも同一じゃで、誰も手の障え人はございませぬで。
爺どのは、這うようにして、身体を隠して引返したと言いましけ。能う姿が隠さりょう、光った天窓と、顱巻の茜色が月夜に消えるか。主や其処で早や、貴女の術で、活きながら鋏の紅い月影の蟹に成った、とあとで村の衆にひやかされて、ええ、掃けやい、気味の悪い、と目をぱちくり、泡を吹いたでござりますよ。
笑うて遣らっしゃりませ。いけ年を仕って、貴女が、去ね、とおっしゃったを止せば可いことでござります。」

法師は憫くと聞いて眉を顰め、

「笑い事ではない。何かお爺様に異状でもありましたか。」

と姥は謹んだ、顔色して、

「お目こぼしでござります。」

「爺どのはお庇と何事もござりませんで、今日も鶴谷様の野良へ手伝いに参っております。」

「じゃ、その嘉吉というのばかりが、変な目に逢ったんだね。」

「それも心がらでござります。はじめはお前様、貴女が御親切に、勿体ない……お手ずから薫の高い、水晶を嚙みますような、涼しいお薬を下さって、水ごと残して置きました、……この手桶から。」……

と姥は見返る。捧げた心か、葦簀に挟んで、常夏の花のあるが下に、日影涼しい手桶が一個、輪の上に、——大方その時以来であろう——注連を張ったが、まだ新しい。

「水も汲んで、くくめてお遣り遊ばした。嘉吉の我に返った処で、心得違いをしたために、主人の許へ帰れずば、これを代に言訳して、と結構な御宝を。……

それがお前様、真緑の、光のある、美しい、珠じゃったと申します。見た時じゃと申します。

爺どのが、潜り込んだ草の中から、その蟹の目を密と出して、

こう、貴女がお持ちなさりました指の尖へ、ほんのりと蒼く映って、白いお手の透いた処は、

大な蛍をお撮みなさりましたようじゃげな。

貴女のお身体に附属ていてこそじゃが、やがて、はい、その光は、嘉吉が賽ころを振る掌の中へ、消えましたとの。

それから、抜かっしゃりましたものらしい、少し俯いて、ええ、やっぱり、顔へは団扇を当てたまんまで、お髪の黒い、前の方へ、軽く簪をお挿なされて、お草履か、雪駄かの、それなりに、はい、すらすらと、月と一所に女浪のように歩行かっしゃる。

これでまた爺どのは悚然としたげな。のう、如何な事でも、明神様の知己じゃ言わしっけたは串戯で、大方は、葉山あたりの誰方のか御別荘から、お忍びの方と思わしっけがの。今行かっしゃるのは反対に秋谷の方じゃ。……はてな、と思うと、変った事は、そればかりではござりませぬよ。

嘉吉の奴がの、あろう事か、慈悲を垂れりゃ、何とやら。珠は掴む、酒の上じゃ、はじめは唯、御恩返しじゃの、お名前を聞きたいの、唯一目お顔の、とこだわりましけ。柳に受けて歩行かっしゃるで、夜さり、畦道を通う時の高声の唄のような、真似もならぬ大口利いて、果は増長この上なし、袖を引いて、手を廻して、背後から抱きつきおる。

爺どのは冷汗掻いたげな。や、それでも召ものの裾に、草鞋が引かかりましたように、するすると嘉吉に抱かれて、前ざまに行かっしゃったそうながの、お前様、飛んでもない」

41　草迷宮

「怪しからん事を——またしたもんです。」
と小次郎法師は苦り切る。

十一

姥は分別あり顔に、

「一目見たら、その御容子だけでなりと、分りそうなものでございます。貴女が神にせよ、また人間にしましても、嘉吉づれが口を利かれます御方ではございませぬ。そうでなくとも、悪党なら、お前様、発心のし処を。拝むにも、後姿でのうては罰の当ります処、悪徒ではございませぬ、取締りのない、唯ぼうと、一夜酒が沸いたような奴殿じゃ。薄も、蘆も、女郎花も、見境はございませぬ。根が悪徒ではございませぬ、取締りのない、唯ぼうと、一夜酒が沸いたような奴殿じゃ。薄も、髪が長けりや女じゃ、と合点して、さかりのついた犬同然、珠を頂いた御恩なぞも、新屋の姉えに、藪の前で、牡丹餅半分分けてもろうた了簡じゃで、のう、食物も下されば、お情も下さりょうぐらいに思うて、こびりついたでございます。弁天様の御姿にも、蠅がたかれば、お鬱陶しい。通りがかりに唯見ては、草がくれの路というても、旱に枯れた、岩の裂目より見えませぬが」

姥は腰を掛けたまま。さて、乗出すほどの距離でもなかった――

「直きその、向う手を分け上りますのが、山一ツ秋谷在へ近道でございまして、馬車こそ通いませぬけれども、私などは夜さり店を了いますると、お菓子、水菓子、商物だけを風呂敷包、ト背負いまして、片手に薬缶を提げたなりで、夕焼にお前様、影をのびのび長々と、曲った腰も、楽々小屋へ帰りますがの。

貴女は其処へ。……お裾が靡いた。

これは不思議、と爺どのが、肩を半分乗出す時じゃ、お姿が波を離れて、山の腹へすらりと高うなったと思うと、はて、何を嘉吉がしくさりましたか。

屹と振向かっしゃりました様子じゃっけ、お顔の団扇が飜然と飜って、斜に浴びせて、嘉吉の横顔へびしりと来たげな。

きゃッ！ というと刻返って、道ならものの小半町、膝と踵で、抜いた腰を引摺るように、わッ、というて山の根から飛出す処へ、胸を頭突にドンと嘉吉が打附ったので、両方へ間を置いて、

その癖、怪飛んで遁げて来る。

爺どのは爺どので、息を詰めた汗の処へ、今のきゃあ！ で転倒して、

この街道の真中へ、何と、お前様、見られた図ではござりますか。

二人とも尻餅じゃ。

（ど、どうした野郎）と小腹も立つ、爺どのが恐怖紛れに、がならっしゃると、早や、変で

ございましたげな、きょろん、とした眼の見据えて、私が爺の宰八の顔をじろり。

(ば、ば、ば)

(ええ！)

(怪物！)というかと思うと、ひょいと立って、またばたばたと十足ばかり、駆戻って、うつむけに突んのめったげにございまして、のう。

爺どのは二度吃驚、起ちかけた膝がまたがっくりと地面へ崩れて、ほっと太い呼吸さついた。かっと成って浪の音も聞えませぬ。それでいて——寂然として、海ばかり動きます耳に響いて、秋谷へ近路のその山づたい。鈴虫が音を立てると、露が溢れますような、佳い声で、そして物凄う、

(此処は何処の細道じゃ、

細道じゃ。

天神さんの細道じゃ、

細道じゃ。

少し通して下さんせ、下さんせ。)

とあわれに寂しく、貴女の声で聞えました。

その声が遠くなります、山の上を、薄綿で包みますように、雲が白くかかりますと、音が先へ、

「颯(さ)あ——とたよりない雨が、海の方へ降って来て、お声は山のうらかけて、遠くなって行きますげな。

前刻見た兎の毛の雲じゃ、一雨(ひとあめ)来ようと思うた癖に、こりゃ心ない、荷が濡れよう、と爺(じじ)どのは駆けて戻って、がったり車を曳出(ひきだ)しながら、村はずれの小店から先ず声をかけて、嘉吉めを見せにやります。

何か、その唄のお声が、のう、十年五十年も昔聞いたようにもあれば、こういう耳にも、響くといいます。

遠慮すると見えまして、余り委(くわ)しい事は申しませぬが、嘉吉はそれから、あの通り気が変になりました。

さあ、界隈(かいわい)は評判で、小児(こども)どもが誰いうとなく、何時の間(いつま)やら、その唄を……」

十二

（此処は何処の細道じゃ、
　　細道じゃ。
秋谷邸の細道じゃ、
　　細道じゃ。
少し通して下さんせ。
　誰方が見えても通しません、
　　通しません。）

「あの、こう唄うではございませんか。
当節は、もう学校で、かあかあ鴉が鳴く事の、池の鯉が麩を食う事の、と間違いのないお前様、ちゃんと理の詰んだ歌を教えさっしゃるに、それを皆が唄わいで、今申した──

（此処は何処の細道じゃ、
　秋谷邸の細道じゃ。）

とあわれな、寂しい、細い声で、口々に、小児同士、顔さえ見れば唄い連れるでござりますが、

近頃は久しい間、打絶えて聞いたこともござりませぬ——この唄を爺どのがその晩聞かしった、という話以来、——誰いうとなく流行りますので。

それも、のう元唄は、

　（天神様の細道じゃ、
　少し通して下さんせ、
　御用のない人通しません）

確か、こうでござります。それを、

　（秋谷邸の細道じゃ、
　誰方が見えても通しません、

　　　通しません。）

とひとりでに唄います、の。まだそればかりではござりません。小児たちが日の暮方、其処らを遊びますのに、厭な真似を、まあ、どうでござりましょう。てんでんが芋茛の葉を挘ぎりまして、大いのから小さいのから、目の玉二つ、口一つ、穴を三つ開けたのを、ぬっぺりとこう顔へ被ったものでござります。その蒼白い筋のある、細ら長い、狐とも狸とも、姑獲鳥とも異体の知れぬ、中にも虫喰のござります葉の汚点は、癩か、痘痕の幽霊。面を並べて、ひょろひょろと陰日向、藪の前だの、谷戸口だの、山の根なんぞを

48

練りながら今の唄を唄いますのが、三人と、五人ずつ、一組や二組ではございませんで。悪戯が嵩じて、この節では、唐黍の毛の尻尾を下げたり、あけびを口に啣えたり、茄子提灯で闇路を辿って、日が暮れるまでうろつきますわの。

気に成るのは小石を段々身に染みますに、手んでに四ツ竹を鳴らすように、カイカイカチカチと拍子を取って、唄が皆が家へ散際には、一人がカチカチ石を鳴らして、

（今打つ鐘は、）

と申しますと、

（四ツの鐘じゃ、）

と一人がカチカチ、五ツ、六ツ、九ツ、八ツと数えまして……

（今打つ鐘は、

七ツの鐘じゃ。）

というのを合図に、

（そりゃ魔が魅すぞ！）

と哄と囃して、消えるように、うそ寂しい、残らずいなくなるのでございますが、何とも厭な心持で、丁ど盆のお精霊様が絶えず其処らを歩行かっしゃりますようで、気の滅入りますことというては、穴倉へ引入れられそうでございます。

49　草迷宮

活溌な唱歌を唄え。あれは何だ、と学校でも先生様が叱らしゃりますそうながら、それで留めますほどならば、学校へ行く生徒に、蜻蛉釣るものもおりますねば、木登りをする小僧もないはず──一向に留みませぬよ。

内は内で親たちが、厳しく叱言も申します。

しゃり、芋蒄の葉の凹吉め、細道で引捉まえて、気の強いのは、おのれ、凸助……いや、鼻ぴっう透かして見ますがの、脊の高いのから順よく並んで、張撲って懲そう、と通りものを待構えて、こ衣ものの縞柄も気の所為か、逢魔が時に茫として、庄屋様の白壁に映して見ても、どれが孫やら、伜やら、小女童やら分りませぬ。

中でも、ほッと溜息ついて、気に掛けさっしゃったのが、鶴谷喜十郎様。」

おなじように、憑物がして、魔に使われているようで、手もつけられず、親たちがうろうろしますの。村方一同寄ると障ると、立膝に腕組するやら、平胡坐で頬杖つくやら、変じゃ、希有じゃ、何でもただ事であるまい、と薄気味を悪がります。

と丁寧に、また名告って、姥は四辺を見たのである。

50

51　草迷宮

十三

さて十年の馴染のように、擦寄って声を密め、
「童唄を聞かっしゃりまし——（秋谷邸の細道じゃ、誰方が見えても通しません）——と、の、
それ、」
小次郎法師の頷くのを、合点させたり、と熟と見て、姥はやがて打頷き、
「……でござりましょう。先ず、この秋谷で、邸と申しますれば——そりゃ土蔵、白壁造、瓦屋根は、御方一軒ではござりませぬが、太閤様は秀吉公、黄門様は水戸様でのう、邸は鶴谷に帰したもの。
ところで一軒は御本宅、こりゃ村の草分でござりますが、もう一軒——喜十郎様が隠居所にお建てなされた、御別荘がござりましての。
お金は十分、通い廊下に藤の花を咲しょうと、西洋窓に鸚鵡を飼おうと、見本は直き近き処にござりまして、思召通りじゃけれど、昔気質の堅い御仁、我等式百姓に、別荘づくりは相応わしからぬ、とついこのさきの立石在に、昔からの大庄屋が土台ごと売物に出しました。瓦ばかりも小千両、大黒柱が二抱え。平家ながら天井が、高い処に照々して間数十ばかりもござりますのを、牛車に積んで来て、背後に大な森をひかえて、黒塗の門も立木の奥深う、巨寺

のようにお建てなされて、東京の御修業さきから、御子息の喜太郎様が帰らっしゃりましたのに世を譲って、御夫婦一先ず御隠居が済みましけ。

去年の夏でござりますがの、喜太郎様が東京で御鼎屓にならしった、さる御大家の嬢様じゃが、夏休みに、ぶらぶら病の保養がしたい、と言わっしゃる。海辺は賑かでも、馬車が通って埃が立つ。閑静な処をお望み、間数は多し誂え向き、隠居所を三間ばかり、腰元も二人ぐらい附くはずと、御子息から相談を打たっしゃると、隠居と言えば世を避けたも同様、また本宅へ居直るも億劫なり、年寄と一所では若い御婦人の気が詰ろう。土用正月、歌留多でも取って遊ぶが可い、嫁もさぞ喜ぼう、と難有いは、親でのう。

そこで、そのお嬢様に御本家の部屋を、幾つか分けて、貸すことになりました。或晩、腕車でお乗込み、天上ぬけに美しい、と評判ばかりで、私らついぞお姿も見ませなんだが、下男下女どもにも口留めして、秘さしったも道理じゃよ。

その嬢様は落っこちそうなお腹じゃげな。」

「むむ、孕んでいたかい。そりゃ怪しからん、その息子というのが馴染ではないのかね。」

「御推量でござります、そこじゃ、お前様。見えて半月とも経ちませぬに、豪い騒動が起ったのは、喜太郎様の嫁御がまた臨月じゃ。

御本家に飼殺しの親爺仁右衛門、渾名も苦虫、むずかしい顔をして、御隠居殿へ出向いて、まじりまじり、煙草を捻って言うことには、（ハイ、これ、昔から言うことだ。二人一齊に産をしては、後か、前か、いずれ一人、相孕の怪我がござるで、分別のうちでは成りませぬ）との。喜十郎様、凶年にもない腕組をさせえて、（善悪はともかく、内の嫁が可愛いにつけ、余所の娘の臨月を、出て行けとは無慈悲で言われぬ。ただし廂を貸したものに、母屋を明渡して嫁を隠居所へ引取る段は、先祖の位牌へ申訳がない。私らが本宅へ立帰って、その嬢様にはこの隠居所を貸すとしよう）——御夫婦、黒門を出さしったのが、また世に立たっしゃる前表かの。

鶴谷は再度、御隠居の代になりました。」

「息子さんは不埒が分って勘当かい？」

「聞かっせえまし、喜太郎様は亡くなりましたよ。前後へ黒門から葬礼が五つ出ました。」

「五つ！」

「誰と誰と、ね？」

「ええ、ええ、お前様。」

「はじめがその出養生の嬢様じゃ。これが産後でおいとしゅうならしった。大騒ぎのすぐあと、七日目に嫁御がお産じゃ。汐時が二つはずれて、朝六つから夜の四つ時まで、苦しみ通しの難産でのう。

村中は火事場の騒ぎ、御本宅は寂として、御経の声やら、咳やら……」

十四

「占者が卦を立てて、こりゃ死霊の祟りがある。この鬼に負けては成らぬぞ。この方から逆寄せして、別宅のその産屋へ、守刀を真先に露払いで乗込めさ、と古袴の股立ちを取って、突立上がりますのに勢づいて、お産婦を裾のまま、四隅と両方、六人の手で密かと昇いて、釣台へ。お先立ちがその易者殿、御幣を、卜襟へさしたものでござります。笠竹の長袋を前半じゃ、小刀のように挟んで、馬乗提灯の古びたのに算木を顕しましたので、黒雲の蔽かぶさった、蒸暑い畦を照らし、大手を掉って参ります。

嫁入道具に附いて来た、藍貝柄の長刀を、柄払いして、仁右衛門親仁が担ぎました。真中へ、お産婦の釣台を。そのわきへ、喜太郎様が、帽子かぶりで、蒼くなって附添った、背後へ持明院の坊様が緋の衣じゃ。あとから下男下女どもがぞろぞろと従きました。取揚婆さんは前へ早や駆抜けて、黒門のお部屋へ産所の用意。

途中、何とも希有なものでございまして、あの蛍がまたむらむらと、蠅がなぶるように御病人の寝姿に集りますと、おなじ煩うても、美しい人の心かして、夢中で、こう小児のように、手で取っちゃ見さっしつけ、上へ手を上げさっしゃる見さっしつけるのも、御容体を聞くにつけ、空をつかんで悶えさっしゃるようで、

目も当てられぬ。

　それでも祟りに負けるなと、言うて、一生懸命、仰向かしった枕をこぼれて、さまで痩せも見えぬ白い頬へかかる髪の先を、確乎白歯で噛ましたが、お馴染じゃ、私が藪の下で待つけて、御新造様しっかりなさりまし、と釣台に縋ったれば、アイと、細い声でいうて莞爾と笑わしった。
　橋を渡って向うへ通る、暗の晩の、榛の木の下あたり、蛍の数の宙へいかことちらちらして、常夏の花の俤立つのが、貴方の顔のあたりじゃ、と目を瞑って、おめでたを祈りましたに……」
　声も寂しゅう、

「お寺の鐘が聞えました。」
「南無阿弥陀仏、」
「お可哀相に、初産で、その晩、のう。厳な事でござります。黒門へ着かしって、産所へ据えよう、としますとの、それ、出養生の嬢様の、お産の床と同一じゃ。(ああ、青い顔巻をした方が、寝てでござんす、些と傍へ)と……まあ、難産の嫁御がそう言わしっけ。其奴に、負けるな、押潰せ、と構わず褥を据えましたが、夜露を受けたが悪かったか、もうお医者でも間に合わず。
（あなたも。……口惜い）と恍惚して、枕に犇と喰つかしって、うむというが最期で、の、

身二ツになりはならしったが、産声も聞えず、両方ともそれなりけり。余りの事に、取逆上せさしったものと見えまして、喜太郎様はその明方、裏の井戸へ身を投げてしまわしった。
　井戸替もしたなれど、不気味じゃで、誰も、はい、その水を飲みたがりませぬ処から、井桁も早や、青芒にかくれましたよ。
　七日に一度、十日に一度、仁右衛門親仁や、私が許の宰八――少いものは初から恐ろしがって寄つきませぬで――年役に出かけては、雨戸を明けたり、引窓を繰ったり、日も入れ、風も通したなれど、この間のその、のう、嘉吉が気が違いました一件の時から、いい年をしたものまで、黒門を向うの奥へ、木下闇を覗きますと、足が縮んで、一寸も前へ出はいたしません。簪の蒼い光った珠も、大方螢であろう、などと、ひそひそ風説をします処へ、芋茎の葉に目口のある、小さいのがふらふら歩行いて、そのお前様、
　（秋谷邸の細道じゃ、
　　誰方が見えても……）
でござりましょう。人足が絶えるとなれば、草が生えるばっかりじゃ。ハテ黒門の別宅は是非に及ばぬ。秋谷邸の本家だけは、人足が絶やしとうないものを、どうした時節か知らぬけれど、鶴谷の寿命が来たのか、と喜十郎様は、かさねがさねおつむりが真白で。おふくろ様

も好いお方、おいとしい事でござります。おお、おお、つい長話になりまして、そちこち刻限、ああ、可厭な芋蔓の葉が、唄うて歩行く時分になりました。」

と姥は四辺を眴した。浪の色が蒼くなった。

寂然として、果は目を瞑って聞入った旅僧は、夢ならぬ顔を上げて、葭簀から街道の前後を視めたが、日脚を仰ぐまでもない。

「身に染む話に聞惚れて、人通りもう影法師じゃ。世の中には種々な事があある。お婆さん、お庇で沢山学問をした、難有う、どれ……」

十五

「そして、御坊様は、これから何処まで行かっしゃりますよ。」
包を引寄せる旅僧に連れて、姥も腰を上げて尋ねると、
「鎌倉は通越して、藤沢まで今日の内に出ようという考えだったが、もう、これじゃ葉山で灯が点こう。」
「よう御存じでござりますの。」
「おお、そう言や、森戸の松の中に、ちらちらと灯が見える。」
「まだ俗の中に知っています。そこで鎌倉を見物にも及ばず、東海道の本筋へ出ようという考えじゃったが、早や遅い。
修行が足りんで、樹下、石上、野宿も辛し、」
と打微笑み、
「鎌倉まで行きましょうよ。」
「それはそれは、御不都合な、つい話に実が入りまして、まあ、飛だ御足を留めましてでござります。」
「いや、どういたして、忝い。私は尊いお説教を聴聞したような心持じゃ。

「何、嘘ではありません。

見なさる通り、行脚とは言いながら、気散じの旅の面白さ。蝶々蜻蛉の道連には墨染の法衣の袖の、発心の涙が乾いて、おのずから果敢ない浮世の露も忘れる。

何時となく、仏の御名を唱えるのにも遠ざかって、前刻も、お前ね。

実は此処に来しなであった。秋谷明神という、その森の中の石段の下を通って、日向の麦畠へ差懸ると、この辺には余り見懸けぬ、十八、九の色白な娘が一人、めりんす友染の襷懸け、手拭を冠って畑に出ている。

歩行きながら振返って、何か、此処らにおもしろい事もないか、と徒口半分、檜笠の下から頤を出して尋ねるとね。

はい、浪打際に子産石というのがござんす。これこれで此処の名所、と土地自慢も、優しく教えて、石段から真直ぐに、畑中を切って出て見なさんせ、と指さしをしてくれました。

如何に石が名物でも、男ばかりで児が出来るか。何と、姉や、と麦にかくれる島田を覗いて、天狗わらいに冴えて来ました、面目もない不了簡。

嘉吉とかを聞くにつけても、よく気が違わずに済んだ事、とお話中に慄気としたよ。

黒門の別荘とやらの、話を聞くと引入れられて、気が沈んで、しんみりと真心から念仏の声が出ました。」

途中すがらもその若い人たちを的に仏名を唱えましょう。木賃の枕に目を瞑ったら、なお歴然、とその人たちの、姿も見えるような気がするから、一層よく念仏が申されよう。聞かしておくれの、お婆さん、お前は善智識、というても可い、私は夜通しでも構わんが。余り身を入れて話をする――聞く――していたので、邪魔になっては、という遠慮か、四、五人此方を覗いては、素通をしたのがあります。

近在の人と見える。風呂敷包を腰につけて、草履穿きで裾をからげた、杖を突張った、白髪の婆さんの、お前さんとは知己と見えるのが、向うから声をかけたっけ。お前さんが話に夢中で、気が着かなんだものだから、そのままほくほく去ってしまった。姥はあらためて右瞻左瞻たが、

「お上人様、御殊勝にござります、御殊勝にござります。難有や、」

と扇を膝に、両手で横に支きながら、丁寧に会釈する。

私も聞惚れていた処、話の腰を折られては、と知らぬ顔でいたっけよ。大層お店の邪魔をしました、実に済まぬ。」

と浅からず渇仰して、

「本家が村一番の大長者じゃといえば、申憎い事ながら、何処を宿ともお定めない、御見懸け申した御坊様じゃ。推しても行って回向をしょう。ああもしょう、こうもして遣ろう、と斎

布施をお目当で……」
とずっきりいった。
「こりゃ仰有りそうな処、御自分の越度をお明かしなさりまして、路々念仏申してやろう、と前途をお急ぎなさります飾りの無いお前様。道中、お髪の伸びたのさえ、かえって貴う拝まれまする。どうぞ、その御回向を黒門の別宅で、近々として進ぜて下さりませぬか。……もし、鶴谷でもどのくらい喜びますか分りませぬ。」

十六

鶴谷が下男、苦虫の仁右衛門親仁。角のある人魂めかして、ぶらりと風呂敷包を提げながら、小川べりの草の上。

「なあよ、宰八、」

「やあ、」

と続いた、手ぼう蟹は、夥間の穴の上を冷飯草履、両足をしゃちこばらせて、舞鶴の紋の白い、萌黄の、これも大包。夜具を入れたのを引背負ったは、民が塗炭に苦んだ、戦国時代の駈落めく。

「何か、お前が出会した――黒門に逗留してござらしゃる少え人が、手鞠を拾ったちゅうは何処らだっけえ。」

「直きだ、そうれ、お前が行く先に、猫柳がこんもりあんべい。」

「おお、」

「その根際だあ。帽子のふちも、ぐったり、と草臥れた形での、其処に、」

といった人声に、葉裏から蛍が飛んだ。が、三ツ五ツ星に紛れて、山際薄く、流が白い。

この川は音もなく、霞のように、どんよりと青田の村を這うのである。

「此処だよ。丁ど、」

と宰八は一寸立留まる。前途に黒門の森を見てあれば、秋谷の夜は此処よりぞ暗くなる、と前途に近く、人の足許が朦朧と、早やその影が押寄せて、土手の低い草の上へ、襲いかかる風情だから、一人が留まれば皆留まった。

　宰八の背後から、もう一人。杖を突いて続いた紳士は、村の学校の訓導である。

「見馴れねえ旅の書生さんじゃ、下ろした荷物に、寝そべりかかって、腕を曲げての、足をお前、草の上へ横投げに投出して、ソレ其処ら、白鷺の鶏冠のように、川面へほんのり白く、すいすいと出て咲いていら、昼間見ると桃色の優しい花だ、はて、蓬でなしによ。」

「石竹だっぺい。」

「撫子の一種です、常夏の花と言うんだ。」

と訓導は姿勢を正して、杖を一つ、くるりと廻わすと、ドブン。

「ええ！　驚かなくても宜しい。今のは蛙だ。」

「その蛙……いんねさ、常夏け。その花を摘んでどうするだか、一束手ぶしに持ったがね。美しい目水晶ぱくりと、川上の空さ碧く光っとる星い向別にハイそれを視めるでもねえだ。

　草鞋がけじゃで、近辺の人ではねえ。道さ迷ったら教えて進ぜべい、と私もう内へ帰って、相談打つような形だね。

　婆様と、お客に売った渋茶の出殻で、茶漬え搔食うばかりだもんだで、のっそりその人の背中

へ立っていると、しばらく経ってよ。

むっくりと起返った、と思うとの。……（爺様、あれあれ、）」

爾時（そのとき）、宰八川面（かわづら）へ乗出して、母衣（ほろ）を倒（さかさ）に水に映した。

「（手毬が、手毬が流れる、流れてくる、拾ってくれ、礼をする。）

見ると、なるほど、泡も立てずに、夕焼が残ったような尾を曳（ひ）いて、その常夏を束にした、真丸（まんまる）いのが浮いて来るだ。

（銭金（ぜにかね）はさて措（お）かっせえ、足を濡らすは、厭（いや）な事だ。）という間もねえ。

突然ざぶりと、少え人は衣服（きもの）の裾を摑んだなりで、川の中へ飛込んだっけ。

押問答（おしもんどう）に、小半時かかればとって、直ぐに突ん流れるような疾（はえ）え水脚（みずあし）では、コレ、ねえもの

を、其処（そこ）は他国の衆で分らねえ。稲妻を摑えそうな慌て方で、ざぶざぶ真中で追かける、人の煽（あお）りで、水が動いて、手毬は一つくるりと廻った。岸の方へ寄るでねえかね。

（えら！　気の疾（は）え先生だ。さまで欲しけりや算段して、旅の空で、召（め）ものがびしょ濡れだ。）と叱言（こごと）を言いながら、

岸へ来たのを拾おう、と私（わし）が蹲（しゃが）んだが。

こんな川でも、動揺（どよ）みにゃ浪を打（ぶ）つわ、濡れずに栄螺（さざえ）も取れねえ道理よ。私（わし）が手を伸すとの、

また水に持って行かれて、手毬はやっぱり、川の中で、その人が取らしっけがな。……此処（こ）だ

67　草迷宮

「あ仁右衛門、先生様も聞かっせえ。」
と夜具風呂敷の黄母衣越に、茜色のその鉢巻を捻向けて、
「厭な事は、……手毬を拾うと、その下に、猫が一匹いたではねえかね。」

十七

訓導は苦笑いして、

「可い加減な事をいう、狂気の嘉吉以来だ。お前は悪く変なものに知己のように話をするが、水潜りをするなんて、猫化けの怪談にも、ついに聞いた事はないじゃないか。」

「お前様もね、当前だあこれ、空を飛ぼうが、泳ごうが、活きた猫なら秋谷中私ら知己だ。何も厭な事はねえけんど、水ひたしの毛がよれよれ、前足のつけ根なぞは、あか膚よ。げっそり骨の出た死骸でねえかね。」

訓導は打棄るように、

「何だい、死骸か。」

「何だ死骸か、言わっしゃるが、死骸だけに厭なこんだ。金壺眼を塞がねえ。その人が毬を取ると、三毛の斑が、ぶよ、ぶよ、一度、ぷくりと腹を出いて、目がぎょろりと光ッたけ。其処なら鼠色の汚え泡だらけになって、どんみりと流れたわ、水とハイ摺々での——その方は岸へ上って、腰までずぶ濡れの衣を絞るとって、帽子を脱いで仰向けにして、その中さ、入れさしった、傍で見ると、紫もありや黄色い糸もかがってある、五色の——手毬は、さまで濡れてはいねえだっけよ。」

「なあよ、宰八、」

「何だえ。」

仁右衛門は沈んだ声で、

「その手毬はどうしたよ。」

「今でもその学生が持ってるかね。」

背後から、訓導もまた聞き挟む。

「忽然として消え失せただ。夢に拾った金子のようだね。へ、へ、へ、」

とおかしな笑い方。

「ふん、」

と苦虫は苦ったなりで、てくてくと歩行き出す。

「嘘を吐け、またはじめた。大方、お前が目の前で、しゃぼん球のように、ぱっと消えてでもなくなったろう。」

「違えます、違えますとも！」

仁右衛門の後を打ちながら、

「その人が、

（爺様、この里では、今時分手毬をつくか。）

70

（何でね？）

（小児たちが、優しい声、懐しい節で唄うている。

此処は何処の細道じゃ、
秋谷邸の細道じゃ……）

一件ものをの、優しい声、懐しい声じゃいうて、手毬を突くか、と問わっしゃるだ。

飛んでもねえ、あれはお前様、芋莖の葉が、と言おうとしたが、待ちろ、芸もねえ、村方の内証を鏡舌って、恥掻くは知慧でねえと、

（何お前様、学校で体操するだ。おたま杓子で球をすくって、ひるてんの飛っこをすればちゅッて、手毬なんか突きっこねえ、）と、先生様の前だけんど、私一ツ威張ったよ。

「何だ、見ともない、ひるてんの飛びっことは。テニスだよ、テニスと言えば可ぃ。」

「かね……私また西洋の雀躍か、と思ったけ、まあ、可え。」

「些とも可かない、」

と訓導は唾をする。

「それにしても、奥床しい、誰が突いた毬だろう、と若え方問わっしゃるだが。のっけから見当はつかねえ、けんど、主が袂から滝のように水が出るのを見るにつけても、何とかハイ勘考せねばなんねえで、その手毬を持って見た、」

と黄母衣を一つ揺上げて、
「濡れちゃいねえが、ヒヤリとしたでね、可い塩梅よ、引込んだのは手棒の方、
へへ、とまた独りで可笑がり、
「此方の手で、ハイ海へ落ちさっしゃるお日様と、黒門の森に掛ったお月様の真中へ、高くこう透かして見っけ。
しゃぼん球ではねえよ。真円な手毬の、影も、草に映ったでね。」
「それがまたどうして消えた、馬鹿な！」
と勢込む、つき反らした杖の尖が、ストンと蟹の穴へ狭ったので、厭な顔をした訓導は、抜きざまに一足飛ぶ。
「まあ、聞かっせえ。
玉味噌の鑑定とは、ちくと物が違うでな、幾ら私が捻くっても、何処のものだか当りは着かねえ。
（霞のような小川の波に、常夏の影がさして、遠くに……（細道）が聞える処へ、手毬が浮いて……三年五年、旅から旅を歩行いたが、またこんな嬉しい里は見ない）
と、ずぶ濡の衣を垂れる雫さえ、身体から玉がこぼれでもするほどに若え方は喜ばっしゃる。」

十八

「——（この上誰か、この手毬の持主に逢えるとなれば、爺さん、私は本望だ、野山に起臥して旅をするのもそのためだ。）

と、話さっしゃるでの。村を賞められたが憎くねえだし、またそれまでに思わっしゃるものを、唯分かりましねえで放擲しては、何か私、気が済まねえ。

そこで、草原へ蹲み込んで、信にはなさりますめえけんど、と嘉吉に蒼い球授けさしった……」

しばらく黙って、

「の、事を話したらばの。先生様の前だけんど、嘘を吐け、と天窓からけなさっしゃりそうな少え方が、

（おお、その珠と見えたのも、大方星ほどの手毬だろう。）と、あのまた碧い星を視めていうだ。

（なら、まだ話します事がございます）とついでに黒門の空邸の話をするとの。

けちりんも疑わねえ。

（川はその邸の、庭か背戸を通って流れはしないか。）

と乗出しけよ。……（流れは見さっしゃる通りだ）……」

73　草迷宮

今もおなじような風情である。——薄りと廂を包む小家の、紫の煙の中も繚れば、低く裏山の根にかかった、一刷灰色の靄の間も通る。青田の高低、麓の凸凹に従うて、柔かにのんどりした、この一巻の布は、朝霞には白地の手拭、夕焼には茜になり帯になり果は薄の裳に成って、今もある通り、村はずれの谷戸口を、明神の下あたりから次第に子産石の浜に消えて、何処へ濯ぐということもない。口につけると塩気があるから、海潮がさすのであろう。その川裾のたよりなく草に隠れるにつけて、明神の手水洗にかけた献燈の発句には、

これを霞川、と書いてあるが、俗に呼んで湯川という。

霞に紛れ、靄に交って、ほのぼのと白く、何時も水気の立つ処から、言い習わしたものらしい。あの、薄煙、あの、靄の、一際夕暮を染めた彼方此方は、遠方の松の梢も、近間なる柳の根も、いずれもこの水の淀んだ処で。畑一つ前途を仕切って、縦に幅広く水気が立って、小高い礎を朦朧と上に浮かしたのは、森の下闇で、靄が余所よりも判然と濃くかかった所為で、鶴谷が別宅のその黒門の一構。

三人は、彼処をさして辿るのである。

ここに彼らが伝う岸は、一間ばかりの川幅であるが、鶴谷の本宅の辺では、凡そ三間に拡がって、川裾は早やその辺りからびしょびしょと草に隠れる。

草迷宮

此処へは、流をさかのぼって来るので、間には橋一つ渡らねばならぬ。

橋は明神の前、三崎街道に一つ、村の中に一つ。今しがた渠らが渡って、此処から見えるその村の橋も、鶴谷の手で欄干はついているが、細流の水静かなれば、偏に風情を添えたよう。

青い山から靄の麓へ架け渡したようにも見え、低い堤防の、茅屋から茅屋の軒へ、階子を横えたようにも見え、唯ある大家の、物好きに、長く渡した廻廊かとも視められる。

灯もやや、ちらちらと青田に透く。川下の其方は、菓屋続きに、海が映って空も明い。——水上の奥になるほど、樹の枝に、茅葺の屋根が掛って、蓑虫が朢したような小家がちの、白旗のように、風のまにまに打靡く。海の方は、暮が遅くて灯が疾く、山の裾は、暮が早くても三つが二つ、やがて一つ、窓の明も射さず、水を離れた夕炊の煙ばかり、細く沖で救を呼ぶ燈が遅いそうな。

まだそれも、鳴子引けば遠近に便があろう。家と家とが間を隔て、岸を掬いても相望むのに、黒門の別邸は、かけ離れた森の中に、唯孤家の、四方へ大なる蜘蛛の如く脚を拡げて、何処でもその暗い影を歙らせる。

月は、その上にかかっているのに。……

先達の仁右衛門は、早やその樹立の、余波の夜に肩を入れた。が、見た目のさしわたしに似ない、帯がたるんだ、ゆるやかな川添の道は、本宅から約八丁というのである。

宰八が言続いで、

「……（外廻りを流れて来るし、何もハイ空家から手毬を落すはずはねえ。そんでも猫の死骸なら、彼処へ持って行って打棄った奴があるかも知んねえ、草ぼうぼうだでのう、）と私、話をしたゞがね。」

十九

「それからその少え方は、（どうだろう、その黒門の空家というのを、一室借りるわけには行くまいか、自炊を遣って、暫時旅の草臥を休めたい、）と相談打ったがゝ。

ねえ、先生様。

お前様、今の住居は、隣の噂々が小児い産んで、ぎゃあぎゃあ煩え、何処か貸す処があめえか、言わるゝで、そん当時黒門さどうだちゅったら、あれは、と二の足を踏ましっけな。」

と横ざまに浴せかけると、訓導は不意打ちながら、さしったりで、杖を小脇に引抱き、

「学校へ通うのに足場が悪くって、道が遠くって仕様がないから留めたんだ。」

「朝寝さっしゃる所為だっぺい。」

仁右衛門が重い口で。

訓導は教うる如く、
「第一水が悪い。あの、また真蒼な、草の汁のようなものが飲めるものかい。」
「そうかね――はあ、あの、まず何にしろだ。此方から頼めばとって、昼間掃除に行くのさえ、厭がります空屋敷じゃ。其処が望み、と仰有るに、お住居下さればその部屋一ツだけも、屋根の草がのうなって、立腐れが保つんだで、此方は願ったり、叶ったり、本家の旦那もさぞ喜びましょうが、尋常体の家でねえ。あの黒門を潜らっしゃるなら、覚悟して行かっせえ、可うがすか、と念を入れると、
（いやその位の覚悟は何時でもしている。）
と落着いたもんだてえば。
はてな、この度胸だら盗賊でも大将株だ、と私、油断はねえ、一分別しただがね、仁右衛門よ、」
「おおよ。」
「前刻、着たっきりで、手毬を拾いに川ん中さ飛込んだ時だ。旅空かけて衣服をどうするだ、と私頼まれ効もなかったけえ、気の毒さもあり、急がずば何とかで濡れめえものを夕立だ、と我鳴った時よ。
（着替は一枚ありますから……）

と見得でねえわ、見得でねえね。極りの悪そうに、人の心を無にしねえで言訳をするように言わしつけが、此奴を睨んで、はあ、そこへ私が押惚れただ。殊勝な、優しい、最愛い人だ。これなら世話をしても仔細あんめえ。第一、あの色白な仁体じゃ……化……仁右衛門よ。」

「何い、」

「暗くなったの、」

「かれこれ、酉刻じゃ。」

「は、南無阿弥陀仏、黒門前は真暗だんべい。」

「大丈夫、月が射すよ。」

と訓導は空を見て、

「お前、その手毬の行方はどうしたんだい。」

「そこだてね、まあ聞かっせえ、客人が、その最愛らしい容子じゃ……化、」

とまた言い掛けたが、青芒が川のへりに、雑木一叢、畑の前を背屈み通る真中あたり、野末の靄を一呼吸に吸込んだかと、宰八唐突に、

「はッくしょ!」

胴震いで、立縮み、

79　草迷宮

「風がねえで、えら太い蜘蛛の巣だ。仁右衛門、お前、はあ、先へ立って、能く何ともねえ。」

「巣、巣処か、己あ樹の枝から這いかかった、土蜘蛛を引掴んだ。」

「ひやあ、」

「七日風が吹かねえと、世界中の人を吸殺すものだちゅっけ、半日蒸すと、早やこれだ。」

と握占めた掌を、自分で捻開けるようにして開いたが、恐る恐る透して見ると、

「何じゃ、蟹か。」

水へ、ザブン。

背後で水車の如く杖を振廻していた訓導が、

「長蛇を逸すか、」

と元気づいて、高らかに、

「忽ち見る大蛇の路に当って横わるを、剣を抜いて斬らんと欲すれば老松の影！」

「ええ、静にしてくらっせえ、……もう近えだ。」

と仁右衛門は真面目に留める。

「おい、手毬はどうして消えたんだな、焦ったい。」

「それだがね、疚え話が、御仁体じゃ。化物が、の、それ、たとい顔を営めればとって、天窓から塩とは言うめえ、と考えたで、そこで、はい、黒門へ案内しただ。仁右衛門も知って

草迷宫

の通り——今日はまた——内の婆々殿が肝入で、坊様を泊めたでの、……御本家からこうやって夜具を背負って、私が出向くのは二度目だがな。」

　　　　二十

「その書生さんの時も、本宅の旦那様、大喜びで、御酒は食らわぬか。晩の物だけ重詰にして、夜さりまた掻餅でも焼いてお茶受けに、お茶も土瓶で持って行け。言わっしゃったで、一風呂敷と夜具包を引背負って出向いたがよ。
へい、お客様前刻は。……本宅でも宜しく申してでござりました。お手廻りのものや、何やか彼や、いずれ明日お届け申します。一飩ほんのお弁当がわり。お茶と、それから乾らっしゃるものばかり。どうぞハイ緩り休まっしゃりましと、口上言うたが、着物は既に浴衣に着換えて、燭台の傍へ……こりゃな、仁右衛門や私が時々見廻りに行く時、皆閉切ってあって、昼でも暗いから要害に置いてあった。そのお前様、蠟燭火の傍に、首い傾げて、腕組みして坐ってござるで、点して置いたもんだね。先に案内をした時に、かれこれ日が暮れたで、取り敢ず気に成るだ。

（どうかさっせえましたか。）と尋ねるとの。

82

「此処だ！」
と唐突に屹という。
宰八は委細構わず。
「ええ何か、」と訓導は一足退く。
「手毬の消えたちゅうがよ。（爰に確に置いたのが見えなくなった。）と若え方が言わっしゃるけ。
そうら、始まったぞ、と私一ツ腰をがっくりとやったが、縁側へつかまったぁ——どんな風に、
失くなったか、はあ、聞いたらばの。
三ツばかり、どうん、どうん、と屋根へ打附ったものがあった……大な石でも落ちたようで、
吃驚して天井を見上げると、彼処から、と巡査様が階子さして、天井裏へ瓦斯を点けて這込ま
敷の隅ッコ。あの大掃除の検査の時さ、仁右衛門、それ、の、西の鉢前の十畳
っしゃる拍子に、洋刀の鐺が上って倒になった刀が抜けたで、下にいた饂飩屋の大面をちょん
切って、鼻柱怪我した、一枚外れている処だ。
どんと倒落しに飛んで下りたは三毛猫だぁ。川の死骸と同じ毛色じゃ、（これは、と思うと
縁へ出て）……と客人の若え方が言わっしゃったで、私は思わず傍へ退いたが、
庭へ下りて、草茫々の中へ隠れたのを、急いで障子の外へ出て見ている内に、忽然と消えちゅうは、……此処の事だね」
て置いた、その手毬がさ。はい、忽然と消えちゅうは、……此処の事だね」

「消えたか、落したか分るもんか。」

「はあ、分らねえから、変でがしょ」

「何も些とも変じゃない。いやしくも学校のある土地に不思議という事はないのだから。」

「でも、お前様、その猫がね、」

「それも猫だか、鼬だか、それとも鼠だか、知れたもんじゃない。森の中だもの、兎だっているかも知れんさ。」

「そのお前様、知れねえについてでがさ。」

「だから、今夜行って、僕が正体を見届けて遣ろうというんだ。」

「はい、どうぞ、願えますだ。今までにも村方で、はあ、そんな事を言って出向いたものがの、なあ、仁右衛門。」

無言なり。

「前方へ行って目をまわしっけ、」

「馬鹿、」

と憤然とした調子で呟く。

きかぬ気の宰八、紅の鋏を押立て、

「お前様もまた、馬鹿だの、仁右衛門だの、坊様だの、人大勢の時に、よく今夜来さしった。

今まではハイついぞ行って見ようとも言わねえだっけが。」

「当前です、学校の用を欠いて、そんな他愛もない事にかかり合っていられるもんかい。休暇になったから運動かたがた来て見たんだ。」

「へ、お前様なんざ、畳が刎ねるばかりでも、投飛ばされる御連中だ。」

「何を、」

「私なんざ臆病でも、その位の事にゃ馴れたでの、船へ乗った気で押こらえるだ。どうして、まだ、お前……」

「宰八よ、」

と陰気な声する。

「おお、」

「ぬしやまた何も向う面になって、おかしなもののお味方をするにゃ当るめえでねえか。それでのうてせえ、おりゃ重いもので押伏せられそうな心持だ。」

と溜息をしていった。浮世を鎖したような黒門の礎を、靄がさそうて、向うから押し拡がった、下闇の草に踏みかかり、茂の中へ吸い込まれるや、否や、仁右衛門が、

「わっ、」

と叫んだ。

二十一

「はじめの夜は、唯その手毬が失せましただけで、別に変った事件もなかったでございますか。」

と、小次郎法師の旅僧は法衣の袖を掻合せる。

障子を開けて縁の端近に差向いに坐ったのは、少い人、即ち黒門の客である。

障子も普通よりは幅が広く、見上げるような天井に、血の足痕もさて着いてはおらぬが、雨垂が伝ったら墨汁が降りそうな古びよう。巨寺の壁に見るような、雨漏の痕は饅頭の形した笠の壁に風に吹きさらされた、袖のひだより、浮出た如く、浸附いて、どうやら鰻頭の形した笠を被っているらしい。顔ぞと見る目鼻はないが、その笠は鴨居の上になって、空から畳を睨下ろすような。惟うに漏る雨の余り侘しさに、笠欲しと念じた、壁の心が露れたものであろう——抜群にこの魍魎が偉大いから、それがこの広座敷の主人のようで、月影がぱらぱらと鱗の如く樹の間を落ちた、広縁の敷居際に相対した旅僧の姿などは、硝子障子に嵌込んだ、歌留多の絵かと疑わるる。

「ええ、」

と黒門の年若な逗留客は、火のない煙草盆の、遥に上の方で、燧灯をマッチ摺って、静に吸いつけた煙草の火が、その色の白い頬に映って、長い眉を黒く見せるほど室の内は薄暗い。——差置

かれたのは行燈である。

「まだその以前でした。話すと大勢が気にしますから、実は宰八という、爺さん……」

「ああ、手ぼうの……でございますな。」

「そうです。あの親仁にもいわないでいたんですから、猫と一所に手毬の亡くなります些と、前です。

この古館の先ず此処へ坐りましたが、爺さんは本家へ、といって参りました。黄昏に唯私一人で、これから女中が来て、湯を案内する、上って来ます、膳を取る、寝る、と段取の極りました旅籠屋でも、旅は住心の落着かない、全く仮の宿です……のに、本家でも此処を貸しますのを、承知する事か、しない事か。便りに思う爺さんだって、旅他国で畦道の一面識。自分が望んででではありますが、家といえば、この畳を敷いた――八幡不知。第一要害が全然解りません。真中へ立って彼方此方瞻したゞけで、今入って来た出口さえ分らなくなりましたほどです。

大袈裟に言えば、それこそ、さあ、という時、遁路のない位で。夏だけに、物の色はまだ分りましたが、日は暮れるし、貴僧、黒門までは可い天気だったものを、急に大粒な雨！　と吃驚しますように、屋根へ掛りますのが、この蔽かぶさった、欅の葉の落ちますのです。それと知りつゝ幾度も気に成っては、縁側から顔を出して植込の空を透かしては見い見いしました」

87　草迷宮

と肩を落して、仰ぎ様に、廂はずれの空を覗いた。

「やっぱり晴れた空なんです……今夜のように。」

旅僧は先祖が富士を見た状に、首あげて天井の高きを仰ぎ、

「この、時々ぱらぱらと来ますのは、木の葉でございますかな。」

「御覧なさい、星が降りそうですから、」

「なるほど。その癖音のしますたびに、ひやひやと身うちへ応えますで、道理こそ、一雨かかったと思いましたが。」

「お冷えなさるようなら、貴僧、閉めましょう。」

「否、蚊を疣にして五百両、夏の夜はこれが千金にも代えられません、かえって陽気の方がお宜しい。」

と顔を見て、

「しかし、如何にもその時はお寂しかったでございましょう。」

「実際、貴僧、遥々と国を隔てた事を思い染みました。この果に故郷がある、と昼間三崎街道を通りつつ、考えなかったでもありませんが、場所と時刻だけに、また格別、古里が遠かったんです。」

「失礼ながら、御生国は、」

「豊前の小倉で、……葉越と言います。」

葉越は姓で、渠が名は明である。

「ああ、御遠方じゃ、」

と更めて顔を見る目も、法師は我ながら遥々と海を視める思いがした。旅の窶が何となく、袖を圧して、その単衣の縞柄にも顕れていたのであった。

「そして貴僧は、」

「これは申後れました、私は信州松本の在、至って山家ものでございます。」

「それじゃ、二人で、海山のお物語が出来ますね。」

と、明は優しく、人懐っこい。

二十二

「不思議な御縁で、何とも心嬉しく存じますが、なかなかお話相手には成りません。唯承りまするだけで、それがしかし何より私には結構でございます。」

と僧は慇懃である。

89　草迷宮

明は少し俯向いた。瘠せた顋に襟狭く、

「そのお話といいますのが、実に取留めのない事で、貴僧の前では申すもお恥かしい。」

「決して、さような事はございません。茶店の婆さんはこの邸に憑物の――ええ、唯聞きましたばかりでも、なるほど、浮ばれそうもない、少い仏たちの回向も頼む。ついては貴下のお話も出ましてな。何か御覚悟がおありなさるそうで、熟と辛抱をしてはござるが、怪しい事が重なるかして、お顔の色も、日毎に悪い。

と申せば、庭先の柿の広葉が映る所為で、それで蒼白く見えるんだから、気にするな、とおっしゃるが、お身体も弱そうゆえに、老寄夫婦で一層のこと気にかかる。

昼の内は宰八なり、誰か、時々お伺いはいたしますが、この頃は気怯れがして、それさえ不沙汰がちじゃに因って、私に能くお見舞申してくれ、という、暮々もその訳でございました。が何か、最初の内、貴方が御逗留というのに元気づいて、血気な村の若い者が、三人五人、食の惣菜ものの持寄り、一升徳利なんぞ提げて、お話対手、夜伽はまだ穏な内、やがて、刃物切物、鉄砲持参、手覚えのあるのは、係累に鼠の天麩羅を仕掛けて、ぐびぐび飲みながら、夜更けに植込みを狙うなんという事がありますそうで？――

婆さんが話しました。」

「私は酒はいけず、対手は出来ませんから、皆さんの車座を、よく蚊帳の中からは寝ま

した。一時は随分賑でした。
まあ、入かわり立かわり、十日ばかり続いて、三人四人ずつ参りましたが、この頃は、ばったり来なくなりましたんです。」

「と申す事でございますな。ええ、時にその入り交り立ち交りにつけて、何か怪しい、」
と言いかけて偶と見返った、次の室と隔ての襖は、二枚だけ山のように、行燈の左右に峰を分けて、隣国までは灯が届かぬ。
心も置かれ、後髪も引かれた状に、僧は首に気を入れて、ぐっと硬くなって、向直って、
「その怪しいものの方でも、手をかえ、品をかえ、怯かす。――何かその……畳がひとりで
に持上りますそうでありますが、真個でございますかな。」
熟と視て聞くと、また俯向いて、
「ですから、お話しも極りが悪い、取留めのない事だと申すんです。」
「ははあ、」
と胸を引いて、僧は寛いだ状に打笑い、
「あるいはそうであろうかにも思いましたよ。では、唯村のものが可い加減な百物語。その実、虚説なのでございますので？」
「否、それは事実です。畳は上りますとも。貴僧、今にも動くかも分りません。」

「ええ！　や、それは、」
と思わず、膝を辷らした手で、はたはたと圧えると、爪も立ちそうにない上床の固い事。
「これが、動くでございますか。」
「ですから、取留めのない事ではありません。」
と静にいうと、黙って、ややあって瞬して、
「さよう、余り取留めなくもないようでございます。すると、坐っているものは如何な儀に相成りましょうか。」
「騒がないで、熟としていえすれば、何事もありません。動くと申して、別に倒に立って、裏返しになるというんじゃないのですから、」
「そうですとも。そうなった日には、足の裏を膠で附着けて置かねばなりません。」
「如何にも、まともにそれじゃ、人間が縁の下へ投込まれる事になりますものな。」
「何ともないから、お騒ぎなさるなといっても、村の人が肯かないで、畳のこの合せ目が、」
と手を支いて、ずっと掌を辷らしながら、
「はじめに、長い三角だの、小さな四角に、縁を開けて、きしきしと合ったり、がらがらと離れたり、しかし、その疚い事は、稲妻のように見えます。
そうするともう、わっと言って、飛ぶやら刎ねるやら、やあ！　と踏張って両方の握拳で押

人は、屹とそれだけで縁から飛出して逃げて行きます。」

　　　　二十三

「どたん、ばたん、豪い騒ぎ。その立騒ぐのに連れて、むくむくむくむく、と畳を、貴僧、四隅から持上げますが、二隅ずつ、どん、どん、順に十畳敷を一時に十ウ、下から握拳を突出すようです。それ毛だらけだ、わあ女の腕だなんて言いますが、何、その畳の隅が裏返るように目まぐるしく飜るんです。

　もうそうなると、気の上った各自が、自分の手足で、茶碗を蹴飛ばす、徳利を踏倒す、海嘯だ、と喚きましょう。

　その立廻りで、何かの拍子にゃ怪我もします。踏切ったくらいでも、ものがものですから、片足切られたほどに思って、それがために寝ついたのもあるんだそうで。漁師だとか言いましたっけ。一人、わざわざ山越えで浜の方から来たんだって、怪物に負けない禁厭だ、と鰹の針を顱鉄がわりに、手拭に畳込んで、うしろ顱巻なんぞして、非常な勢だったんですが、猪口の欠の路抜きで、痛が甚い、お祟だ、と人に負さって帰りました。

その立廻りですもの。灯が危いから傍へ退いて、私はその毎に洋燈を圧え圧えしたんですがね。

　坐ってる人が、真個に転覆るほど、根太から揺れるのでない証拠には、私が気を着けています洋燈は、躍りはためくその畳の上でも、静として、些とも動きはせんのです。

　しかしまた洋燈ばかりが、笠から始めて、ぐるぐると廻った事がありました。やがて貴僧、風車のように舞う、その癖、場所は変らないので、あれあれという内に火が真丸になる、と見ている内、白くなって、それに蒼味がさして、茫として、熟と据る、その厭な光ったら。

　映る手なんざ、水へ突込んでるように、畝ったこの筋までが蒼白く透通って、呼吸を詰める、各自の顔は、皆その熟した真桑瓜に目鼻がついたように黄色く成ったのを、見合せて、

　わふわと浮いて出て、その晩の座がしらという、一番強がった男の膝へ、フッと乗ったことがあるんですね。

　ワッというから、騒いじゃ怪我をしますよ、と私が暗い中で声を掛けたのに、猫化だ遣つけろ、と誰だか一人、庭へ飛出して退げながら喚いた者がある。畜生、と怒鳴って、貴僧、危いの何のじゃない！

　燈がぱっと明くなって旧の通洋燈が見えると、その膝に乗られた男が——こりゃ何です、可い加減な年配でした——かつて水兵をした事があるとかいって、予て用意をしたものらしい、ドギド

ギする小刀を、火屋の中から縦に突刺してるじゃありませんか。」

「大変で、はあ、はあ、」

「ト思うと一呼吸に、油壺をかけて突壊したもんだから、流れるような石油で、どうも、二日ばかり弱りました。

爾時は幸に、当人、手に疵をつけただけ、もしやの時と、勢で壊したから、火はそれなり、ばったり消えて、何の事もありませんでしたが、鍔元が緩んでいたか、すっと抜出したために、下にいたものが一人、切られた始末に掛ると、さあ、可訝いのは、今の、怪我で取落した小刀が影も見えないではありませんか。

驚きました。これにや、皆が貴僧、茶釜の中へ紛れ込んで祟るとか俗に言う、あの蜥蜴の尻尾の切れたのが、行方知れずに成ったよりよっぽど厭な紛失もの。褌へささっちゃおらんか、ひやりとするの、袂か、裾か、襟へ入っていはしないか、むずむずするの、褌へささっちゃおらんか、ひやりとするの、袂か、裾か、襟へ入っていはしないか、むずむずするの、禅へささっちゃおらんか、ひやりとするの、袂か、裾か、帯を解きます。

前にも一度、大掃除の検査に、階子をさして天井へ上った、警官さんの洋剣が、何かの拍子に倒になって、鍔元が緩んでいたか、すっと抜出したために、下にいたものが一人、切られた事がある座敷だそう。

外のものとは違う。切物は危い、よく探さっしゃい、針を使ってさえ始める時と了う時には、丁と数を合わせるものだ。それでもよく紛失するが、畳の目にこぼれた針は、奈落へ落ちて地

95　草迷宮

獄の山の草に生える。で、餓鬼が突刺される。その供養のために、毎年六月の一日は、氷室の朔日といって、少い娘が娘同士、自分で小鍋立ての飯ごとをして、客にも呼ばれ、呼びもしたのだに、あのギラギラした小刀が、縁の下か、天井か、承塵の途中か、在所が知れぬ、とあっては済まぬ。これだけは夜一夜さがせ、と中にいた、酒のみの年寄が苦り切ったので、総立ちになりました。

これは、私だって気味が悪かったんです。」

僧は唯目で応え、目で頷く。

二十四

「洋燈の火でさえ、大概度胆を抜かれたのが、頼みに思った豪傑は負傷するし、今の話でまた変な気になる時分が、夜も深々と更けたでしょう。

どんな事で、何処から抛り投げまいものでもない。何か、対手の方も斟酌をするか、それとも誰も殺すほどの罪もないが、命に別条は先ずなかろうが、怪我は今までにも随分ある。

さあ、捜す、と成ると、五人の天窓へ燭台が一ツです。蠟の継ぎ足しはあるにして、一時に燃やすと翌方までの便がないので、手分けをするわけには行きません。

もうそうなりますとね、一人じゃ先へ立つのも厭がりますから、其処で私が案内する、と背後からぞろぞろ。その晩は、鶴谷の檀那寺の納所だ、という悟った禅坊さんが一人。変化出でよ、一喝で、という宵の内の意気組でいたんです。些とお差合いですね、」

「否、宗旨違いでございます、」

と吃驚したように莞爾する。

「坊さんまじりその人数で。これが向うの曲角から、突当りのはばかりへ、廻縁になっています。ぐるりとその両側、雨戸を開けて、杳脱のまわり、縁の下を覗いて、念のため引返して、また便所の中まで探したが、光るものは火屋の欠も落ちてはいません。

「じゃあ次の室を……」
と振返って、その大なる襖を指した。

「と皆がいうから、私は留めました。

此処を借りて、一室だけでも広過ぎるから、来てからまだ一度も次の室は覗いて見ない。こういう時開けては不可ません。廊下から、厠までは、宵から通った人もある。転倒している最中、どんな拍子で我知らず持って立って、落して来ないとも限らんから、念のため捜したものの、誰も開けない次の室へ行ってるようでは、何かが秘したんだろうから、よし有ったにした処で、先方にもしその気があれば、怪我もさせよう、傷もつけよう。さてない、となると、やっぱり気が済まんのは同一道理。押入れも覗け、棚も見ろ、天井も捜せ、根太板をはがせ、と成っては、何十人でかかった処で、とてもこの構えうち隅々まで隈なく見尽される訳のものではない。人足の通った、ありそうな処だけで切上げたが可いでしょう──

それもそうか、いよいよ魔隠しに隠したものなら、山だか川だか、知れたものではない。まあ、人間業で叶わん事に、断念めは着きましたが、危険な事には変わりはないので。何時切尖が降って来ようも知れません。些とでも楯になるものをと、皆が同一心です。言合わせたように順々に……前へ御免を被りますつもりで、私が釣っておいた蚊帳へ、総勢六人で、小さくなって屈みました。

98

変におしおきでも待ってるようでなお不気味でした。そうか、といって、夜夜中、外へ遁出すことは思いも寄らず、で、がたがた震える、突伏す、一人で寝てしまったのがあります、これが一番可いのです。坊様は口の裏で、頻にぶつぶつと念じています。

その舌の縺れたような、便のない声を、蚊の唸る中に、私がうとうとしかけました時でした。密と一人が揺ぶり起して、

（聞えますか、）

と言います。

（ココだ、ココだ、という声が、）と、耳へ口をつけて囁くんです。それから、それへ段々、また耳移しに。

（失物はココにある、というお知らせだろう、）

（如何か、）と言う、ひそひそ相談。

耳を澄ますと、蚊帳越の障子のようでもあり、廊下の雨戸のようでもあり、次の間と隔ての襖際……また柱の根かとも思われて、カタカタ、カタカタと響く——あの茶立虫とも聞えれば、壁の中で蝙蝠が鳴くようでもあるし、縁の下で蟇が、コトコトというとも考えられる。それが貴僧、気の持ちようで、ココ、ココ、ココヨとも、ココト、ともいうようなんです。

自分のだけに、手を繃帯した水兵の方が、一番に蚊帳を出ました。

99　草迷宮

返す気で、在所をおっしゃるからは仔細はない、と坊さんがまた這出して、畳に擦附けるように、耳を澄ます。と水兵の方は、真中で耳を傾けて、腕組をして立ってなすったっけ。見当がついたと見えて、目で知らせ合って、上下で頷いて、その、貴僧の背後になってます」

「え！」

と肩越に淵を差覗くが如く、座をずらして見返りながら、

「なるほど。」

「北へ四枚目の隅の障子を開けますとね。溝へ柄を、その柱へ、切尖を立掛けてあったろうではありませんか。」

　　　　二十五

「それッきり、危うございますから、刃物は一切厳禁にしたんです。遊びに来て下さるも可し、夜伽とおっしゃるも難有し、ついでに狐狸の類なら、退治しよう至極御尤だけれども、刀、小刀、出刃庖丁、刃物と言わず、槍、鉄砲、──凡そそういうものは断りました。

私も長い旅行です。随分どんな処でも歩行き廻ります考で。いざ、と言や、投出して手

を支くまでも、短刀を一口持っています——母の記念で、峠を越えます日の暮なんぞ、随分それがために気丈夫なんですが、謹のために桐油に包んで、風呂敷の結び目へ、緊乎封をつけて置くのですが」

「やはり、おのずから、その、抜出すでございますか。」

「否、これには別条ありません。盗人でも封印のついたものは切らんと言います。尤も、怪物退治に持って見えます刃物だって、自分で抜かなければ別条はないように思われます。それに貴僧、騒動の起居に、一番気がかりなのは洋燈ですから、宰八爺さんにそういって、こうやって行燈に取替えました。」

「で、行燈は何事も、」

「これだって上ります。」

「すう、とこう、畳を離れて、」

「あの上りますか。宙へ?」

時に、明の、行燈のその皿あたりへ、仕切って、うつむけに伏せた手が白かった。

「ははあ、」

とばかり、僧は明の手のかげで、燈が暗くなりはしないか、と危んだ目色である。

「それも手をかけて、圧えたり、据えようとしますと、そのはずみに、油をこぼしたり、台

ごとひっくりかえしたりします。障らないで、熟と柔順くしてさえいれば、元の通りに据直って、夜が明けます。一度なんぞ行燈が天井へ附着きました。」

「天……井へ？」

「下に蚊帳が釣ってありますから、私も存じながら、寝ていたのを慌てて起上って、蚊帳越にふらふら釣り下った、行燈の台を押えようと、うっかり手をかけると、誰か取って引上げるように鴨居を越して天井裏へするりと入ると、裏へ丁と乗っかりました。もう堆い、鼠の塚かと思う煤のかたまりも見えれば、遥に屋根裏へ組上げた、柱の形も見える。

可訝いな、屋根裏が見えるくらいじゃ、天井の板が何処か外れたはずだが、と不図気がつくと、桟が弛んでさえおりますまい。

板を抜けたものか知らん、余り変だ、と貴僧。

玆で心が定まります、何の事もない。行燈は蚊帳の外の、宵から置いた処に丁とあって、薄ぼんやり紙が白けたのは、もう雨戸の外が明方であったんです。」

「その晩は、お一人で」

「一人です、しかも一昨晩。」

「一昨晩？」

と、思わずまたぎょっとする。

102

「で、何でございますか、その夜伽連は、もうそれ以来懲りて来なくなったんでございますかな。」

「お待ち下さい、 トあの、西瓜で騒いだ夜は、たしかその後でしたっけ。何、こりゃ詰らない事ですけれども、弱ったには弱りましたよ。……確か三人づれで、若い衆が見えました。やっぱり酒を御持参で。大分お支度があったと見えて、するめの足を嚙りながら、冷酒を茶碗で煽るようなんじゃありません。竹の皮包みから、この陽気じゃ魚の宵越しは出来ん、といって、焼蒲鉾なんか出して。旨うございましたよ、私もお相伴しましたっけ」

と悠々と迫らぬ調子で、

「宵には何事もありませんでした。可い塩梅な酔心地で、四方山の話をしながら、蚤一ツ飛んじゃ来ない。そう言や一体蚊もおらんが、大方その怪物が餌食にするだろう。それにしちゃ吝な食物だ──何々、海の中でも親方となるとかえって小さい物を餌にする。鯨を見ろ、しこ鰯だ、なぞと大口を利いて元気でしたが、やがて酒はお積りになる、夜が更けて茲でお茶という処だけれど、茶じゃ理に落ちて魔物が憑け込む。酔醒にいいもの、と縁側から転がし出したのは西瓜です。 聞くと、途中で畑盗人をして来たんだそうで──それじゃかえって、憑込もうではありませんか。」

104

二十六

「手並を見ろ、狐でも狸でも、この通りだ、と刃物の禁断は承知ですから、小刀を持っちゃおりません、拳固で、貴僧。

小相撲ぐらい恰幅のある、節くれだった若い衆でしたが……」

場所がまた悪かった。――

「前夜、ココココ、といって小刀を出してくれたと同一処、敷居から掛けて柱へその西瓜を極めて置いて、大上段です。

ポカリ遣った。途端に何とも、凄まじい、石油缶が二、三十打つかったような音が台所の方で聞えたんです。

唐突ですから、宵に手ぐすねを引いた連中も、はあ、と引呼吸に魂を引攫われた拍子に――

飛びました。その貴僧、西瓜が、ストンと若い衆の胸へ刎上ったでしょう。

仰向に引くりかえると、また騒動。

それ、肩を越した、ええ、足へ乗っかる。わああ！ 裾へ纏わる、火の玉じゃ。座頭の天窓よ、入道首よ、いや女の生首だって、可い加減な事ばかり。夕顔の花なら知らず、西瓜が何、女の顔に見えるもんです。

105　草迷宮

追掛けるのか、逃廻るのか、どたばた跳飛ぶ内、ドンドンドンドンと天井を下から上へ打抜くと、がらがらと棟木が外れる、戸障子が鳴響く、地震だ、と突伏したが、それなり寂として、静になって、風の音もしなくなりました。

卜屋根に生えた草の、葉と葉が入交って見え透くばかりに、月が一ツ出ています。——今の西瓜が光るのでした。

森は押被さっておりますし、行燈は固よりその立廻りで打倒れた。何か私どもは深い狭い谷底に居窘まって、千仞の崖の上に月が落ちたのを視めるようです。

いかかって、こう、月の上へ蛇のように垂かかったのが、蔦の葉か、と思うと、屋根一面に瓜畑になって、鳴子縄が引いてあるような気もします。

したたかな、天狗め、とのぼせ上って、宵に蚊いぶしに遣った、杉ッ葉の燃残りを取って、一人、その月へ投げつけたものがありました。

もろいの、何の、ぼろぼろと朽木のようにその満月が崩れると、葉末の露と一つに成って、棟の勾配を辷り落ちて、消えたは可いが、ぽたりぽたり雫がし出した。頸と言わず、肩と言わず、降りかかって来ましたが、手を当てる、とべとりとして粘る。嗅いで試ると、いや、貴僧、悪甘い匂と言った。

夜深しに汗ばんで、蒸々して、咽喉の乾いた処へ、その匂い。血腥いより堪りかねて、縁側

107　草迷宮

を開けて、私が一番庭へ出ると、皆も跣足で飛下りた。驚いたのは、もう夜が明けていたことです。山の嶺の方は蒼くなって、麓へ靄が白んでいました。

不思議な処へ、思いがけない景色を見て、和蘭陀へ流された、というのがあるし、堪らない、先ず行燈をつけ直せ、と怒鳴ったのがいる。

屋根のその辺だ、と思う、西瓜のあとには、烏がいて、コトコトと嘴を鳴らし、短夜の明けた広縁には、ぞろぞろ夥しい、褐色の黒いのと、松虫鈴虫のようなのが、うようよして、ざっと障子へ駆上って消えましたが、西瓜の核が化ったんですって。

連中は、ふらふらと二日酔のような工合で、茫乎黒門を出て、川べりを帰りました。橋の処で、杭にかかって、ぶかぶか浮いた真蒼な西瓜を見て、それから夢中で、逭げたそうです。

昼過ぎに、宰八が来て、その話。

私はその時分までぐっすり寝ました。

この時おかしかったのは、爺さんが、目覚しに茶を一つ入れて遣るべいって、小まめに世話をして、佳い色に煮花が出来ましたが、生憎西瓜も盗んで来ない。何かないか、と考えて、有る――台所に糖味噌が、こりゃ私に、といって一々運ぶも面倒だから、と手の着いたのじゃ

あるが、桶ごと持って来て、時々爺さんが何かを突込んで置いてくれるんでした。一人だから食べ切れないで、直きつき過ぎる、といって、世話もなし、茄子を蔕ごと生のもので漬けてありました。可い漬り加減だろう、とそれに気が着いて、台所へ出ましたっけ。

（お客様ぁ、）

薄お納戸の好い色で。」

って言いながら、やがて小鉢へ、丸ごと五つばかり落して来ました。

（昨夜凄じい音がしたと言わしっけね、何にも落こちたものはねえね。）

（何だい。）

（お客様、）

二十七

「青葉の影の射す処、白瀬戸の小鉢も結構な青磁の菓子器に装ったようで、あの、薄皮の腹のあたりで、グッ、グッ。箸を取ると、その重った茄子が、志の美しさ。

一ツ音を出すと、また一つのもググ、ググと声を立てるんですもの ね。

変な顔をして、宰八が、

（お客様、聞えるかね。）

（ああ鳴くとも。）
（ちんじちょうようだ、此奴）
と爺様が鉈豆のような指の尖で、一寸押すと、その圧されたのがググ、手をかえるとまた他のがググ。
心あって鳴くようで、何だか上になった、あの帯の取手まで、小さな角らしく押立ったんです。また飛出さない内に、と思って、私は一ツ噛ったですよ。」
「召食ったか。」
と、僧は怪訝顔で、
「それは、お豪い。」
「何聞く方の耳が鳴るんでしょうから、何事もありません、茄子の鳴くわけはないのですから。それでも爺さんは苦切って、少い時にや、随分悪物食をしたものだで、葬い料で酒ェ買って、犬の死骸なら今でも食うが、茄子の鳴くのは厭だ、と言います。尤も変なことは変ですが、同じ気味の悪い中でも、対手が茄子だけに、こりゃおかしくって可かったですよ。」
「茄子ならば、でございますが、ものは茄子でも、対手は別にございましょう。」
明は俯向いて莞爾した、別に意味のない笑だった。

「で、そりや昼間の事でございますな。」

「昨日の午後でした。」

「昼間からは容易でない。」

と半ば呟くが如くにいって、

「では、昨夜あたりはさぞ……」

と聞く方が眉を顰める。

「それでお窶れなさるのじゃ、その事でございます。」

「ええ、酷うございました、どうせ、夜が寝られはしないんですから、」

唯今お話を伺いました。そんなこんなで村の者も行かなくなり、爺様も夜は恐がって参りませんから、というについて、貴下の御様子が分らないに因って、家つきの仏を回向かたがた、お見舞申してはくれまいか、と、茶店の婆さんが申したも、その事でございます。推参したのでございますが、いや、何とも驚きました。いずれ御厄介に相成らねばなりませんが、私もどうか唯今のその茄子の鳴くぐらいな処で、御容赦が願いたい。

何処といって三界宿なし、一泊御報謝に預る気で参ったわけで。なかなか家つきの幽霊、祟、物怪を済度しようなどという道徳思いも寄らず。実は入道名さえ持ちません。手前勝手、申訳

111　草迷宮

のないお詫びに剃ったような坊主。念仏さえ礎に真心からは唱えられまして、御祈禱僧などと思われましては、第一、貴下の前へもお恥かしゅうございましょう。お宿を願いましても差支えはないでございましょうか。いくらか覚悟はして参りましたが、目のあたりお話を伺いましては、些と二の足でございますが」

「一人でも客がありますと、それだけ鶴谷では喜びますものを、誰に御遠慮が入りますものですか。私もお連れがあって、どんなに嬉しいか知れません。」

「そりゃ、鶴谷殿はじめ、貴下の思召しはさようにありがうございましても、別にその……ええ、先ず、持主が鶴谷としますと、この空屋敷の御支配でございますな、——その何とも異様な、あの、その、」

「それは私も御同然です。人の住むのが気に入らないので荒れるのだろうと思いますが。そこなんです、貴僧。逆さえしませんければ、畳も行燈も何事もないのですもの。戸障子に不意に火が附いて其処いらめらめら燃えあがる事がありましても、慌てて消す処は破れ、水を掛けた処は濡れますが、それなりの処は、後で見ますと濡れた様子もないのですから。座敷だって幾干もあります、貴僧、」

と不図心づいたように、

「御一所でお煩ければ、隣のお座敷へ入らっしゃい。何か正体を見届けようなぞといっては不

可ませんが、鶴谷が許したお客僧が、何も御遠慮には及びません。但すらりと開かないで、何かが圧えてでもいるようでしたら、お見合せなさいまし。逆うと悪いんですから。」

二十八

「なかなか、逆らいます処ではございません、座敷好みなんぞして可いものでございますか。あの襖を振向いて熟と視ろ、とおっしゃったって、容易にや其方も向けません次第で、御覧の通り、早や固くなっております。

お話につけて申しますが、実は手前もこの黒門を潜りました時は、草に支えて、しばらく足が出ませんでございました。

それと申すが、先ず庭口と思う処で、キリキリトーンと、よほどその大轆轤の、刎釣瓶を汲上げますような音がいたします。

尤も曰くづきの邸ながら、貴下お一方は先ずともかくもいらっしゃる。人が住めば水も要ろうで、何も釣瓶の音が不思議というでは、道理上、こりやこりやないのでありますが、婆さんに聞きました心積り、学生の方が自炊をしてお在といえば、土瓶か徳利に汲んで事は足りる、と何となく思ってでもおりました所為か、そのどうも水を汲む音が、馴れた女中衆でありそうに思われました。

唯台所の方を、どうやら嫋娜とした、脊の高い御婦人が、黄昏に忙しい裾捌きで通られたような、ものの気勢もございます。

何となく賑かな様子が、七輪に、晩のお菜でもふつふつ煮えていようという、豆腐屋さーん、と町方ならば呼ぶ声のしそうな様子で。

さては婆さんに試されたか、と一旦は存じましたが、こう笠を傾けて遠くから覗込みました、勝手口の戸からかけて、棟へ、高く烏瓜のからんだ工合が、何様、何ヶ月も閉切らしいござったかな、と思いながら、擽ったいような御門内の草を、密と踏んで入りますと、春さきはさぞ綺麗でございましょう。一面に紫雲英が生えた、その葉の中へ伝わって、斬々ながら一条、蒼ずんだ明るい色のものが、這ったように浮いたように落ちています。上へさした森の枝を、月が漏る影に相違はなさそうながら、何となく婦人の黒髪、その、大長く、足許に光る変に跨ぎ心地が悪そうございますから、避けて通ろうといたしますと、右の薄光りの影の先を、ころころと何か転げる、忽ち顔が露れたようでございましたっけ、熟く見ると、兎なんで。

ところでその蛇のような光る影も、向かわって、また私の足の出途へ映りましたが、兎はくるくると寝転びながら、草の上を見附けの式台の方へ参る。

これが反対だと、旧の潜門へ押出されます処でございました。強いて入りますほどの度胸はないので。

式台前で、私は先ず挨拶をいたしたでございます。主もおわさば聞し召せ、かくの通りの青道心。何を頼みに得脱成仏の回向いたそう。何を

力に、退散の呪詛を申そう。御姿を見せたまわば偏に礼拝を仕る。世にかくれます神ならば、念仏の外他言はいたさぬ。平に一夜、御住居の筵一枚を貸し給われ……」

──旅僧は爾時、南無仏と唱えながら、漣の如き杉の木目の式台に立向い、かく誓って合掌して、やがて笠を脱いで一捐したのであった。──

「それから、婆さんに聞きました通り、壊れ壊れの竹垣について手探りに木戸を押しますと、直ぐに開きましたから、頻に前刻の、あの、えへん！ えへん！ 咳をしながら──酷くなっておりますな──芝生を伝わって、夥しい白粉の花の中を、これへ。お縁側からお邪魔をいたしました。

あの白粉の花は見事です。ちらちら紅色のが交って、咲いていますが、それにさえ、貴方、法衣の袖の障るのは、と身体をすぼめて来ましたが、今も移香がして、憚多い。もと花畑であったのが荒れましたろうか。中に一本、見上げるような丈のびた山百合の白いのが、うつむいて咲いていました。いや、それにもまた慄然としたほどでございますから。何事がございましょうとも、自力を頼んで、どうのこうの、と申すようなことは夢にも考えてはおりません。

しかし貴下は、唯今うけたまわりましたような可怖い只中に、能く御辛抱なさいます、実に大胆でおいでなさる。」

「私くらい臆病なものはありません。……臆病で仕方がないから、成るがまかせに、抵抗しないで、自由になっているのです。」

「さあ、そこでございます。それを伺いたいのが何より目的で参りましたが、何か、その御研究でもなさりたい思召で。」

「どういたしまして、私の方が研究をされていても、此方で研究なんぞ思いも寄らんのです。」

「それでは、外に、」

「ええ、望み——と申しますと、まだ我があります。実は願事があって、ここにこうして、参籠、通夜をしておりますようなものです。」

二十九

「それが貴僧、前刻お話をしかけました、あの手毬の事なんです。」

「ああ、その手毬が、もう一度御覧なさりたいので。」

「否、手毬の歌が聞きたいのです。」

と、うっとりといった目の涼しさ。月の夢を見るようなれば、変った望み、と疑いの、胸に起る雲消えて、僧は一膝進めたのである。

「大空の雲を当てに何処となく、海があれば渡り、山があれば越し、里には宿って、国々を歩行きますのも、詮ずる処、或意味の手毬唄を……」

「手毬唄を。……如何な次第でございます。」

「夢とも、現とも、幻とも……目に見えるようで、口にはいえぬ——そして、優しい、懐しい、あわれな、情のある、愛の籠った、ふっくりした、しかも、清く、涼しく、悚然とする、胸を搔き拗るような、あの、恍惚となるような、まあ例えて言えば、芳しい清らかな乳を含みながら、生れない前に腹の中で、美しい母の胸を見るような心持の——唄なんですが、その文句を忘れたので、命にかけて、憧憬れて、それを聞きたいと思いますんです。」

この数分時の言の中に、小次郎法師は、生れて以来、聞いただけの、風と水と、鐘の音、楽、

119　草迷宮

あらゆる人の声、虫の音、木の葉の囁きまで、稲妻の如く胸の裡に繰返し、なおかつ覚えただけの経文を、颯と金字紺泥に瞳に描いて試みたが、それかと思うのは更に分らぬ。

「して、その唄は、貴下お聞きに成ったことがございましょうか。」

「小児の時に、亡くなった母親が唄いましたことがございましょう。」

どういうのか、その文句を忘れたんです。

年を取るに従うて、まるで貴僧、物語で見る切ない恋のように、その声、その唄が聞きたくッてなりません。

東京の或学校を卒業ますのを待たかねて、故郷へ帰って、心当りの人に尋ねましたが、誰のを聞いても、どんなに尋ねても、それと思うのが分らんのです。

第一、母親の姉ですが、私の学資の世話をしてくれます、叔母がそれを知りません。

唯夢のように心着いたのは、同一町に三人あった、同一年ごろの娘です。

（産んだその子が男の児なら、

京へ上ぼせて狂言させて、

寺へ上ぼせて手習させて、

寺の和尚が、

道楽和尚で、

と、よく私を遊ばせながら、その娘たちと、毬も突き、追羽子もした事を現のように思出しましたから、それを捜せば、きっと誰か知っているだろう、と気の着いた夜半には、むっくりと起きて、嬉しさに雀躍をしたんですが、貴僧、その中の一人は、まだ母の存命の内に、雛祭の夜なくなりました。それは私も知っている――

高い縁から突落されて、
笄落し、
小枕落し、）

一人は行方が知れない、と言います……
漸と一人、これは、県の学校の校長さんの処へ縁づいているという。先ず可し、と早速訪ねて参りましたが、町はずれの侍町、小流があって板塀続きの、邸ごとに、むかし植えた紅梅が沢山あります。まだその古樹がちらほら残って、真盛りの、朧月夜の事でした。
今貴僧が此へ入らっしゃる玄関前で、紫雲英の草を潜る兎を見たとおっしゃいました」
「いや、肝心のお話の中へ、お交ぜ下すっては困ります。そうは見えましたものの、まさかような処へ。あるいはその……猫であったかも知れません。」
「背後が直ぐ山ですから、一寸々々見えますそうです、兎でしょう。が、似た事のありますものです――その時は小狗でした。鈴がついておりましたっけ。白垢

の真白なのが、ころころと仰向けに手をじゃれながら足許を転がって行きます。夢のようにそのあとへついて、やがて門札を見ると指した家で。
まさか奥様に、とも言えませんから、主人に逢って、——意中を話しますと——
(夜中何事です。人を馬鹿にした。奥は病気だからお目には懸れません。)
といって厭な顔をしました。夫人が評判の美人だけに、校長さんは大した嫉妬深いという事で。」

三十

「叔母がつくづく意見をしました。(はじめから彼家へ行くと聞いたら遣るのじゃなかった——黙っておいでだから何にも知らずに悪い事をしたよ。さきじゃ幼馴染だと思います、手毬唄を聞くなぞ、となおよくない、そんな事が世間へ通るかい?)とこうです。

母親の友達を尋ねるに、色気の嫌疑はおかしい、と聞いて見ると、何、女の児はませています、それに紅い手絡で、美しく髪なぞ結って、容づくっているから可い姉さんだ、と幼心に思ったのが、二つ違い、一つ上、七くなったのが二つ上で、その奥さんは一ツ上のだそうで、行方の知れないのは、分らないそうでした。

事が面倒になりましてね、その夫人の親里から、叔母の家へ使が来て、娘御は何も唄なんか御存じないそうですから以来は、世間体がございますから以来は、と苦り切って帰りました。

勿論病気でも何でもなかったそうです。

一月ばかり経って、細かに、いろいろと手毬唄、子守唄、童唄なんぞ、百幾つというもの、綺麗に美しく、細々とかいた、文が来ました。

しまいへ、紅で、

——嫁入りの果敢なさを唄いしが唄の中にも沢山におわしまし候——

123　草迷宮

と、だけ記してありました。……

唯今も大切にして持ってはいますが、勿論、その中に、私の望みの、母の声のはありません。

さあ、もう一人……行方の知れない方ですが……

またこれが貴僧、家を越したとか、遠国へ行ったとかいうのなら、幾千か手懸りもあるし、何の不思議もないのですが、俗に申します、神がくしに逢ったんで、叔母はじめ固くそう信じております。

名は菖蒲と言いました。

一体その娘の家は、母娘二人、どっちの乳母か、媼さんが一人、母子だけのしもた屋で、しかし立派な住居でした。その母親というのは、私は小児心に、唯歯を染めていたのと、鼻筋の通った、こう面長な、そして帯の結目を長く、下襲か、蹴出しか、裾をぞろりと着崩して、日の暮方には、時々薄暗い門に立って、町の方を視めては悄然佇んでいたのだけ幽に覚えているんですが、人の妾だともいうし、本妻だともいう、何処かの藩候の落胤だともいって、些とも素性が分りません。

娘は、別に異ったこともありませんが、容色は三人の中で一番佳かった――そう思うと、今でも目前に見えますが。

その娘です、余所へは遊びに来ましたけれど、誰も友達を、自分の内へ連れて行った事はあ

りませんでした。

　寄合って、遊事を。これからおもしろく成ろうという時、不意に母さんがお呼びだ、とその媼さんが出て来て引張って帰ることが度々で、急にいなくなる、跡の寂しさといったらありません。——先の内は、自分でも厭々引立てられるようにして帰りしたものですが、一ツは人の許へ自分は来て、我が家へ誰も呼ばない、という遠慮か、妙な時に不図立っちゃ、独で帰ってしまうことがいくらもあったんです。

　ですから何だかその娘ばかりは、思うように遊べない、勝手に誘われない、自由にはならない処から、遠いが花の香とかいいます。余計に私なんざ懐くって、（菖ちゃんお遊びな）が言えないから、合図の石をかちかち叩いては、その家の前を通ったもんでした。

　それが一晩、真夜中に、十畳の座敷を閉め切ったままで、何処へか姿をかくしたそうで。丑年の事だから、と私が唄を聞きたさに、尋ねた時分……今から何年前だろう、と叔母が指を折りましたっけ……多年になりますが。」

「故郷では、未婚の女が、丑年の丑の日に、衣を清め、身を清め……」

唾をのんで聞いた客僧が、

「なるほど、」

と腕組みして、

「精進潔斎。」

「そんな大した、」

と言消したが、また打頷き、

「どうせ娘の子のする事です。そうまでも行きますまいが、髪を洗って、湯に入って、そしてその洗髪を櫛巻きに結んで、笄なしに、紅ばかり薄くつけるのだそうです。

それから、十畳敷を閉込んで、床の間をうしろに、何処か、壁へ向いて、其処へ婦の魂を据える、鏡です。

丑童子、斑の御神、と一心に念じて、傍目も触らないで、瞶めていると、その丑の年丑の月丑の日の……丑時になると、その鏡に……前世から定まった縁の人の姿が見える、という伝説があります。

娘は、誰も勝手を知らない、その家で、その丑待を独でして、何かに誘われてふらふらと出たんですって。……それっきりになっているんですもの。

手のつけようがあります。

いよいよとなると、なお聞きたい、それさえ聞いたら、亡くなった母親の顔も見えよう、とあせり出して、山寺にありました、母の墓を揺ぶって、記の松に耳をあてて聞きました、松風の声ばかり。

その山寺の森をくぐって、里に落ちます清水の、麓に玉散る石を嚙んで、この歯音せよ、この舌歌え、と念じても、戦くばかりで声が出ない。

これがために、半月悩んで、一日、山路で怪我をして、足を挫いて寝ることになりました。雜とうわの空でいた所為か、漸々杖を突いて散歩が出来るようになりますと、籠を出た鳥のように、町を、山の方へ、ひょいひょいと杖で飛んで、いや不恰好な蛙です――両側は家続きで、丁ど大崩壊の、あの街道を見るように、なぞえに前途へ高くなる――突当りが撞木形になって、其処がまた通街なんです。私が貴僧、自分の町をやがてその九分ぐらいな処まで参った時に、向うの縦通りを、向って左の方から来て、此方へ曲りそうにしたが、白地の浴衣を着て其処に立った私の姿を見ると、フト立停って、洋傘は持っていたようでしたっけ、それを翳していたか、畳んだの扮装なぞは気がつかず、洋傘は持っていたようでしたっけ、それを翳していたか、畳んだの

を支えていたか、判然しないが、ああ似たような、と思ったのは、その行方が分らんという一人。

唯むこうでも莞爾しました……

そこへ笠を深くかぶった、草鞋穿きの、猟人体の大漢が、鉄砲の銃先へ浅葱の小旗を結えつけたのを肩にして、鉄の鎖をずらりと曳いたのに、大熊を一頭、のさのさと曳いて出ました。山を上に見て、正的に町と町が附いた三ツ辻の、その附根の処を、横に切って、左角の土蔵の前から、右の角が、菓子屋の、その葦簀の張出まで、僅か二間ばかりの間を通ったんですから、のさりと行くのも、ほんの頃刻。

熊の背が、イんだ婦人の乳のあたりへ、黒雲のようにかかると、それにつれて、一所に横向きになって歩き出しました。あとへぞろぞろ大勢小児が……国では珍らしい獣だからでしょう。右の方へかくれたから、角へ出て見ようと、急足に出ようと、馴れない跛ですから、腕へ台についた杖を忘れて、蹈いて、のめったので、生爪をはがしたのです。

少時立てませんでした。

かれこれして、出て見ると、もう何処へ行ったか影も形もない。

その後、旅行をして諸国を歩行くのに、越前の木の芽峠の麓で見かけた、炭を背負った女だの、隧道を出て、衝と隧道を入る間の茶店に、う確氷を越す時汽車の窓からちらりと見ました、都では矢のように行過ぎる馬車の中などに、それか、と思うのは幾度も見しろ向きの女だの、

128

草迷宮

かけたんですが……その熊の時のほど、印象のよく明瞭に今まで残ってるのはないのです。

　内へ帰って、

（美しき君の姿は、
熊に取られた。
町の角で、町の角で——
跛ひきひき追えど及ばぬ。）

　もしや手毬唄の中に、こういうのはなかったでしょうか、と叔母にその話をすると、真日中に那様ものを視て、那様ことをいう貴下は、身体が弱いのです。当分外へ出てはなりません、と外出禁制。

　以前は、その形で、正真正銘の熊の胆、と海を渡って売りに来たものがあるそうだけれど、今時はついぞ見懸けぬ、と後での話。……」

三十二

「日が経ってから、叔母が私の枕許で、さまでに思詰めたものなら、保養かたがた、思う処へ旅行して、その唄を誰かに聞け。

（妹の声は私も聞きたい。）

と、手函の金子を授けました。今以って叔母が貢いでくれるんです。

国を出て、足かけ五年！

津々浦々、都、村、里、何処を聞いても、あこがれる唄はない。似たのはあっても、その後か、その前か、中途か、あるいはその空間か、何処かに望みの声がありそうだな……と思うばかり。

また小児たちも、手毬が下手になったので、終まで突き得ないから、自然長いのは半分ほどで消えています。

とても尋常ではいかん、と思って、もう唯、その一人行方の知れない、稚ともだちばかり、矢も楯も堪らず逢いたくなって来たんですが、魔にとられたと言うんですもの。高峰へかかる雲を見ては、蔦をたよりに縋りたいし、湖を渡る霧を見ては、落葉に乗っても、追いつきたい。巌穴の底も極めたければ、滝の裏も覗きたいし、何か前世の因縁で、めぐり逢う事もあろうかと奥山の庚申塚に一人立って、二十六夜の月の出を待った事さえあるんです。

唯この間――名も嬉しい常夏の咲いた霞川という秋谷の小川で、綺麗な手毬を拾いました。宰八に聞いた、あの、嘉吉とかいう男に、緑色の珠を与えて、月明の村雨の中を山路へかかって、

（此処は何処の細道じゃ。）

　　　　細道じゃ、

　　　天神様の細道じゃ、

　　　　細道じゃ、

と童謡を口吟んで通ったというだけで、早やその声が聞こえるようで、

僧は魅入られた如くに見えたが、溜息を吻と吐き、

「先ずおめでたい、ではその唄が知れましたか。」

「どうして唄は知れませんが、声だけは、どうやらその人……否……そのものであるらしい。

この手毬を弄ぶのは、確にその婦人であろう。その婦人は何となく、この空邸に姿が見えるように思われます。……むしろ私はそう信じています。

爺さんに強請って、此処を一室借りましたが、借りた日にはもうその手毬を取返され――私は取返されたと思うんですね――美しく気高い、その婦人の心では、私のようなものに拾わせるのではなかったでしょう。

あるいはこれを、小川の裾の秋谷明神へ届けるのであったかも分らない。そうすると、名所だ、

132

という、浦の、あの、子産石をこぼれる石は、以来手毬の糸が染まって、五彩燦爛としてほとばしる。この色が、紫に、緑に、紺青に、藍碧に波を射て、太平洋へ月夜の虹を敷いたのであろうも計られません、

とまた恍惚となったが、頸を垂れて、

「その祟、その罪です。この凡ての怪異は。——自分の慾のために、自分の恋のために、途中でその手毬を拾った罰だろう、と思うんです。祟らば祟れ！　飽くまでも初一念を貫いて、その唄を聞かねば置かない。目のあたり見ます、怪しさも、凄さも、もしや、それが望みの唄を、心の迷が暗示するのであろうも知れん、と思って、こうその口ずさんで見るんです——行燈が宙へ浮きましょう。

何人かが知れません。

（美しき君の姿は、
　　萌黄の蚊帳を、
　　蚊帳のまわりを、
　　通る行燈の俤や。）

勿論、こんなのではありません。または、

（美しき君の庵は、

133　草迷宮

前の畑に影さして、
棟の草も露に濡れつつ、
月の桂が茅屋にかかる。）……
些とも似てはおらんのです。屋根で鵜鳥が鳴く時は、波に攫われるのであろうと思い、板戸に馬の影がさせば、修羅道に堕ちるか、と驚きながらも、
（屋根で鵜鳥の鳴き叫ぶ、
板戸に駒の影がさす。）
と、現にも、絶えず耳に聞きますけれど、それだと心は頷きません。
如何なる事も堪忍んで、どうぞその唄を聞きたい、とこうして参籠をしているんですが、崇ならばよし罪は厭わん、」
と激しく言いつつ、心づいて、悄然として僧を見た。
「ただその、手毬を取返したのは、唄は教えない、という宣告じゃあなかろうか、とそう思うと情ない。
ああ、お話が八岐に成って、手毬は……そうです。天井から猫が落ちます以前、私が縁側へ一人で坐っています処へ、あの白粉の花の蔭から、芋蓣の葉を顔に当てた小児が三人、ちょろちょろと出て来て、不思議そうに私を見ながら、犬ころがなつくように傍へ寄ると、縁側か

134

草 迷 宮

ら覗き込んで、手毬を見つけて、三人でうなずき合って、
(それをおくれ。)と言います。
(お前たちのか。)
と聞くと、頭を掉るから、
(じゃ、小父さんのだ。)と言うと、男が毬を、という調子に、
(わはは)と笑って、それなりに、ちらちらと何処かへ取って行ったんでした。」──

三十三

「何、私がうわさしていさっせえた処だって……はあ、お前様二人でかね。」
どっこいしょ、と立ったまま、広縁が高いから、背負って来た風呂敷包は、腰ぎりに丁ど乗る。
「だら、可いけんども、」
と結目を解下ろして、
「天井裏でうわさべいされちゃ堪んねえだ。」
と声を密めたが、宰八は直ぐ高調子、
「いんね、私一人じゃござりましねえ。喜十郎様が許の仁右衛門の苦虫と、学校の先

生ちゅが、同士にはい、門前まで来っけえがの。
あの、樹の下の、暗え中へ頭突込んだと思わっせえまし、お前様、苦虫の親仁が年劾もねえ、新造子が抱着かれたように、キャアというだ。」

「どうしたんです。」

「何かまた、」

と、僧も夜具包の上から伸上って顔を出した。

宰八紅顱巻をかなぐって、

「こりや、はい、御坊様御免なせえまし。御本家からも宜しくでござりやす。いずれ喜十郎様お目に懸りますとよ。
私こういうぞんざいもんだで、お辞儀の仕様もねえ。婆様がヨックハイ御挨拶しろというてね、お前様旨がらしっけえ、団子をことづけて寄越しやした。茶受にさっしゃりやし。あとで私が蚊いぶしを才覚しながら、ぶつぶつ渋茶を煮立てますべい。
それよりか、お前様、腹アすかっしゃったろうと思うで、御本家からまた重詰めにして寄越さしった、其奴をぶら下げながら苦虫が、右のお前様、キャアでけつかる。
門外の草原を、まるで川の瀬さ渡るように、三人がふらふらよちよち、モノ小半時かかったが、芸もねえ、えら遅くなって済んましねえ。」

「何とも御苦労、」
と僧は慇懃に頭をさげる。

「その人たちは、どうしたのかね。」
と明が尋ねた。

「はい、それさ、そのキャアだから、お前様、どうした仁右衛門と、いうと、苦虫が、面さ渋くして、(ああ、厭なものを見た。おらが鼻の尖を、ひいらひいら、あの生白けた芋の葉の長面が、ニタニタ笑えながら横に飛んだ。精霊棚の瓢箪が、ひとりでにぽたりと落ちても、御先祖の戒とは思わねえで、酒を留めねえ己だけんど、それにゃ蔓が枯れたちゅう道理がある。風もねえに芋の葉が宙を歩行くわけはねえ。ああ、厭だ、総毛立つ、内へ帰って夜具を被って、ずッしり汗でも取らねえでは、煩いそうに頭も重い。)
と縮むだね。

例の小児が駈出したろう、とそう言うと、なお悪い。あの声を聞くと堪らねえ。あれ、あれ、石を鳴らすのが、谷戸に響く。時刻も七ツじゃ、と蒼くなって、風呂敷包打置いて、ひょろひょろ帰るだ。

先生様、ではお前様、その重箱を提げてくれさっせえ、と私が頼むとね。
(厭だ、)といっけい。

(はてね、何故でがす。)

此処さ、お客様の前でがす。

(軍歌でもやるならまだの事、気にかけて下せえますなよ。子守や手毬唄なんかひねくる様な奴の、弁当持って堪るものか。)

と吐くでねえか。

奴は朋友に聞いた、というだが、いずれ怪物退治に来た連中からだんべい。

お客様何でがすか、お前様、子守唄拵えさっしゃるかね。袋戸棚の障子へ、書いたもの貼っ置かっしゃるのは、もの、それかね。」

明は恥じたる色があった。

「こしらえるのじゃない、聞いたのを書き留めて置くんです。数があって忘れるから、」

「はあ、私はまた、こんな恐怖え処に落着いていさっしゃるお前様だ。怨敵退散の貼御符かと思ったが。

何か、ハイ、わけは分ンねえがね、悪く言ったのがグッと癪に障ったで、

(なら可うがす、客人のものは持ってもれえますめえ、が、お前様、学校の先生様だ。可し、私あハイ、何も教えちゃもらわねえだで、師匠じゃねえ、同士に歩行くだら朋達だっぺい。蟹の宰八が手ンぼうの助力さっせえ。)

139　草迷宮

と極めけたさ。

帽子の下で目を据えたよ。

(貴様のような友達は持たん、失敬な。)といって引返したわ。何か託け、根は臆病で遁げただよ。見さっせえ、韋駄天のように木の下を駆出して、川べりの遠くへ行く仁右衛門親仁を、

(おおい、おおい)

と茶番の定九郎を極めやあがる。」

三十四

その夜に限って何事もなく、静かに。……寝ようという時、初夜過ぎた。

宰八が手燭に送られて、広縁を折曲って、遙かに廻廊を通った僧は、雨戸の並木を越えたようで、故郷には蚊帳を釣って、一人寂しく友が待つ思がある。

「此処かい。」

「それを左へ開けさっせえまし、入口の板敷から二ツ目のが、男が立って遣るのでがす。行抜けに北の縁側へも出られますで、お前様帰りがけに取違えてはなんねえだよ。二、三年この方、向うへは誰も通抜けた事がねえで、当節柄じゃ、迷込んでは何処へ行くか、

「ハイ方角が着きましねぇ。」

「もう分りましたよ。」

「可かあねえ、私、此処に待っとるで、燈をたよりに出て来さっせえ。私も、この障子の多いこと続いたのに、めらめら破れのある工合が、ようで、一人で立ってる気はしねえけんど、お前様が坊様だけに気丈夫だ。何度も土瓶をかわかしたで、入れかわって私もやらかしますべいに、待ってるだよ。」

僧は戸を開けながら、只、声をかけて、

「御免下さい。」

と、ぴたりと閉めた。

「あ、あ、気味の悪い。誰に挨拶さッせるだ。南無阿弥陀仏、南無阿弥陀仏。はて、急に変なことを考えたぞ。其処さ一面の障子の破れ覗いたら何が見えべい——南無阿弥陀仏、ああ、南無阿弥陀仏、……やあ、蠟燭がひらひらする、何処から風が吹いて来るだ。これえ消したが最後、立処に六道の辻に迷うだて。南無阿弥陀仏、御坊様、まだかね。」

「一寸、」

「ひゃあ、」

僧は半ば開いて、中に鼠の法衣で立ちつつ、

141　草迷宮

「一寸燈を見せておくれ。」

「ええ、お前様、前へ戸を開けて置いてから何か言わっしゃれば可い。板戸が音声を発したか、と吃驚しただ、はあ、何だね。」

「入口の、この出窓の下に、手水鉢があったのを、入りしなに見て置いたが、広いので暗くて分らなくなりました。」

「ああ、手、洗わっしゃるのかね、」

と手燭ばかりを、ずいと出して、

「鉢前にゃ、夜が明けたら見さっせえまし、大した唐銅の手水鉢の、この邸さ曳いて来る時分に牛一頭かかった、見事なのがあるけんど、今開ける気はしましねえ。……

ええ、そよら、そよらと風だ。

そ、その鉢にゃ水があれば可いがね、なくば座敷まで我慢さっせえまし、土瓶の残を注げて進ぜる。」

「ありますあります。」

ざっと音をさして、

「冷い美しい水が、満々とありますよ。」

「嘘を吐くもんでエねえ。何美い水があんべい。井戸の水は真蒼で、小川の水は白濁りだ。」

142

「じゃあ燭で見る所為だろうか、」

「そして、はあ、何なみなみとあるもんだ。」

「否、縁切こぼれるようだよ。ああ、葉越さんは綺麗好きだと見える。真白な手拭が、」

と言いかけて少刻黙った。

　今年より卯月八日は吉日よ
　　　　尾長姐虫成敗ぞする

「此処に倒にはってあるのは、これは誰方がお書きなすった、」

「……南無阿弥陀仏、南無阿弥陀仏……」

「ああ、佳いおてだ。」

と大和尚のように落着いて、大く言ったが、やがて些と慌しげに小さな坊さまになって急いで出た。

「ええ、疾く出さっせえ、私もう押堪えて、座敷から庭へ出て用たすべい。」

「真個に誰が書いたんだね、女の手だが」

と掛手拭を賞めた癖に、薄汚れた畳んだのを自分の袂から出している。

「南無阿弥陀仏、ソ、それは、この次の、次の、小座敷で亡くならしっけえ、嬢様が書いて貼っただとよ、直き其処だ、今ソンな事あどうでも可え。頭から、慄然とするだに、何処かの

143　草迷宮

「そうかい、ああ私も今、手を拭こうとすると、真新しい切立の掛手拭が、冷く濡れていたのでヒヤリとした。」

「や、」と横飛びにどたりと踏んだが、その跫音を忍びたそうに、腰を浮かせて、同一処を踏む跟踉踉とする。

三十五

「そうふらふらさしちゃ燈が消えます。貸しなさい、私がその手燭を持とうで。」

「頼みます、はい、どうぞお前様持たっせえて、ついでにその法衣着さっせえた姿から、光明赫耀と願えてえだ。」

僧は燭を取って一足出たが、

「お爺さん、」

と呼んだのが、驚破事ありげに聞えたので、手んぼうならぬ手を引込め、不具の方と同一処で、掌をあけながら、据腰で顔を見上げる、と皺面ばかりが燭の影に真赤になった。——この赤親仁と、青坊主が、廊下はずれに物言う状は、鬼が囁くに異ならず。

「ええ」

草迷宮

「何処か呻吟くような声がするよ。」
「芸もねえ、威かしてどうさせる。」
聞きなさい、それ……」
と厭な声。
「う、う、う、」
「爺さん、お前が呻吟くのかい。」
「否、」
と変な顔色で、鼻をしかめ、
「ふん、難産の呻吟声だ。はあ、御新姐が唸らしっけえ、姑獲鳥になって鳴くだあよ。もの、奥の小座敷の方で聞えべいがね。」
「奥も小座敷も私は知らんが、障子の方ではないようだ、便所かな、」
「ひええ、今、お前様が入らっしたばかりでねえかね」
「されば、」
と斜めに聞澄まして、
「おお、庭だ、庭だ、雨戸の外だ。」
「はあ」

146

と宰八も、聞き定めて、吻と息して、
「先ず構外だ、この雨戸がハイ鉄壁だぞ。」と、ぐいと圧えてまた踏張り、
「野郎、入って見やがれ、野郎、活仏さまが附いてござるだ。」
「仏ではなお打棄っては措かれない、人の声じゃ、お爺さん、明けて見よう、誰か苦んでるようだよ。」
「これ、静かにさっせえ、術だ、術だてね。ものその術で、背負引き出して、お前様天窓から塩よ。私は手足も引据いで、月夜蟹で肉がねえ、と遣ろうとするだ。ほってもない、開けさっしゃるな。早く座敷へ行きますべい。」
「あれ、聞きなさい、助けてくれ……というではないか。」
「へ、疾いもんだ。人の気を引きくさる、坊様と知って慈悲で釣るだね、開けまいぞ。」
という時……判然聞えたが、しわがれた声であった。
「…………」
「…………」
「助けてくれ……」
「宰八よう、」——
と、榛がくれに虫の声。

手ぼう蟹ふるえ上つて、

「ひやあ、苦虫が呼ぶ。」

「何、虫が呼ぶ?」

「ええ、仁右衛門の声だ。南無阿弥陀仏、ソ、ソレ見さっせえ。宵に門前から逃帰った親仁めが、今時分何しに此処へ来るもんだ。見ろ、畜生、さ、さすが畜生の浅間しさに、そこまでは心着かねえ。へい、人間様だぞ。おのれ、荒神様がついてござる、猿智慧だね、打棄つて置かっせえまし。」

と雨戸を離れて、肩を一つ揺って行こうとする。広縁のはずれと覚しき彼方へ、板敷を離るること二尺ばかり、消え残った燈籠のような白紙がふらりと出て、真四角に、燈が歩行き出した。

「はッあ、」

と退って、僧に背を摺寄せながら、

「経文を唱えて下せえ、入って来たわ、南無まいだ、南無まいだ、なんまいだ。」

僧も爪立って、浮腰に透かして見たが、

「行燈だよ、余り手間が取れるから、座敷から葉越さんが見においでだ。さあ、三人となると私も大きに心強い——此処は開くかい。」

「ええ、これ、開けてはなんねえちゅうに、」

「だって、あれ、あれ、助けてくれ、というものを。鬼神に横道なし、とい、情に抵抗う刃はないはず」

枢(くるる)をかたかた、ぐっと、さるを上げて、ずゐん、かたりと開ける、袖を絞って蔽い果さず、燈(あかり)は颯(さっ)と夜風に消えた。が、吉野紙を蔽える如き、薄曇りの月の影を、隈ある暗き榑(むぐら)の中、底を分け出でて、打傾(うちかたむ)いて、その光を宿している、目の前の飛石の上を、四つに這廻(はいまわ)るは、そも如何(いか)なるものぞ。

声を聞いたより形を見れば、なお確かに、飛石を這って呻いていたのは、苦虫の仁右衛門であった。

月明りに、正しくそれと認めが着くと、同一疑いの中にも幾千か与易く思った処へ、明が行燈を提げて来たので、益々力づいた宰八は、二人の指図に、思切って庭へ出たが、もうそれまでに漕ぎ着ければ、露に濡れる分は厭わぬ親仁。

さやさやと薄を分けて、おじいどうした、と摺寄ると、ああ、宰八か助けてくれ。この手を引張って、と拝むが如く指出した。左の腕を、ぐい、と摑んで、獣にしては毛が少ねえ、おお正真正銘の仁右衛門だ、よく化けた、とまだそんな事をいいながら、肩にかけて引立てると、飛石から離れるのが泥田を踏むような足取りで、せいせい呼吸を切って、しがみつくので、咽喉がしまる、と呟きながら、宰八も疾く埒を明けたさに、委細構わずずるずる引摺って縁側に来る間に、明はもう一枚、雨戸を開けて待構えて、気分はどう？　まあ、此方へ、と手伝って引入れた、仁右衛門の右の手は、竹槍を握っていたのである。

これは、と驚くと、仔細ござります。水を一口、という舌も硬ばり、唇は土気色。手首も冷たく只戦きに戦くので、ともかくも座敷へ連れようと……何しろ危いから、こういうものはと、

竹槍は明が預る。

引そいだ切尖の鋭いのが、法衣の袖を掠ったから、背後に立った僧は慌てて身を開いて、

行燈は手前が、とこれが先へ立つ。

さあ負され、と蟹の甲を押向けると、否、それには及ばぬ、といった仁右衛門が、僧の裾を

啣えた体に、膝で摺って縁側へ這上った。

あとへ、竹槍の青光りに艶のあるのを、柄長に取って、明が続く。

背後で雨戸を閉めかけて、おじい、腰が抜けたか、弱い男だ、とどうやら風向が可さそう

なので、宰八が嘲けると、うんにゃ足の裏が血だらけじゃ、歩行と痕がつく、と這いながらいっ

たので——イヤその音の鯊しさ。がらりと閉め棄てに、明の背へ飛縋った。——真先へ行燈が、

坊さまの裾あたり宙を歩行いて、血だらけだ、という苦虫が馬の這身、竹槍が後を圧えて、暗

がりを蟹が通る。……広縁をこの体は、さてさて尋常事ではない。

やがて座敷で介抱して、漸々正気づくと、仁右衛門は四辺を眴し、あまたたび口籠りながら、

相済みましねえ、お客様、御出家、宰八此方にはなおの事、四十年来の知己が、余り気心を

知らんようで、面目もない次第じゃ。

御主人鶴谷様のこの別宅、近頃の怪しさ不思議さ。余りの事に、これは一分別ある処と、三

日二夜、口も利かずにまじまじと勘考した。はて巧んだり！　適切此奴大詐欺に極まった。

汝らが謀って、見事に妖怪邸にしおおせる。棄て置けば狐狸の棲処、さもないまでも乞食の宿、焚火の火沙汰も不用心、給金出しても人は住まず、立腐れの柱を根こぎに、瓦屋根を踏倒して、股倉へ搔込む算段、持余しものになるのを見済まし、図星々々――と眼玉で睨んで見れば、どうやら近頃から逗留した渡りものの書生坊、悪く優しげな顔色も、絵草紙で見た自来也だぞ、盗賊の張本ごさんなれ。這！　明神様の託宣婆も怪しいわ。手引した宰八も抱込まれたに相違ない。晩方来せた旅僧めも、その同類、茶店の亭で狂人の真似何でもない事、嘉吉も一升飲まされた――巫山戯た奴ら、何処だと思う。待て待には甘え柿と、苦虫あるを知んねえか、と故と臆病に見せかけて、宵に遁げたは真田幸村、秋谷村がてもり返して盗賊の巣を乗取る了簡。

いつものように黄昏の軒をうろつく、嘉吉奴を引捉え、確と親元へ預け置いたは、屋根から天蚕糸に鉤をかけて、行燈を釣らせぬ分別。

予て謀計を喋合せた、同じく晩方遁げる、と見せた、学校の訓導と、その筋の諜者を勤むる、狐店の親方を誘うて、この三人、十分に支度をした。

二人は表門へ立向い、仁右衛門は唯一人、怪しきものは突殺そう。狸に化けた人間を打殺すに仔細はない、と竹槍を引そばめて、木戸口から庭づたいに、月あかりを辿り辿り、雨戸をあてに近づいて、何か、手品の種がありはせぬか、と透かして屋根の周囲をぐるりと見ると。……

三十七

烏が一羽歴然と屋根に見えた。ああ、あの下辺で、産婦が二人——定命とは思われぬ無残な死にようをしたと思うと、屋根の上に、姿が何やら。

この姿は、葎を分けて忍び寄ったはじめから、目前に朦朧と映ったのであったが、立って丈長き葉に添うようでもあり、寝て根を潜るようでもあるし、浮き上って葉尖を渡るようでもあった。で、大方仁右衛門自分の身体と、竹槍との組合せで、月明には、そんな影が出来たのだろう、と怪しまなかったが、その姿が、不図屋根の上に移ったので。

唯見ると、肩のあたりの、すらすらと優いのが、如何に月に描き直されたればとて、鍬を担いだ骨組にしては余りにしおらしい、と心着くと柳の腰。

その細腰を此方へ、背を斜にした裾が、脛のあたりへ瓦を敷いて、細くしなやかに搔込んで、蹴出したような褄先が、中空なれば遮るものなく、軒なさそうに、しかも軽く、軒の蜘蛛囲の大きなのに、はらりと乗って、水車に霧が懸った風情に見える。背筋の靡く、襟許のほの白さは、月に預けて際立たぬ。その月影は朧ながら、濃い黒髪は緑を束ねて、森の影が雲かと落ちて、その俤をうらから包んだ、向うむきの、やや中空を仰いだ状で、二の腕の腹を此方へ、雪の如く白く見せて、静に鬢の毛を撫でていた。

153　草迷宮

朧月

白魚の指の尖の、ちらちらと髪を潜って動いたのも、思えば見えよう道理はないのに、的切耳が動いたようで。

驚破、獣か、人間か。いずれこの邸を踏倒そう屋根住居してござる。おのれ、見ろ、と一足退って竹槍を引扱き、鳥を差いた覚えの骨で、スーッ！　突出した得物の尖が、右の袖下を潜るや否や、踏占めた足の裏で、ぐ、ぐ、ぐ、と声を出したものがある。

地が急に柔かく、ほんのりと暖かに、ふっくりと綿を踏んで、下へ沈みそうな心持。他愛なく膝節の崩れるのに驚いて、足を見る、と白粉の花の上。

と思ったがそれは遠い。このふっくりした白いものは、南無三宝仰向けに倒れた女の胸、膝らむ乳房の真中あたり、鳩尾を、土足で踏んでいようでないか。

仁右衛門ぶるぶるとなり、唇を洩る歯の白さ。据眼に熟と見た、草に鼻筋の通った顔は、白い咽喉をのけ様に、苦痛に反らして、黒髪を乱したが、忘れもせぬ鶴谷の嫁、初産に世を去った御新姐である。

親仁は天窓から氷を浴びた。

恐しさ、怪しさより、勿体なさに、慌てて踏んでいる足を除けると、我知らず、片足が、またぐッと乗る。

うむ、と呻かれて、ハッと開くと、旧の足で踏みかける。顛倒して慌てるほど、身体のお

しに重みがかかる、とその度に、ぐ、ぐ、と泣いて、口から垂々と血を吐くのが、咽喉に懸り、胸を染め、乳の下を颯と流れて、仁右衛門の踵に生暖う垂れかかる。

あッと腰を抜いて、手を支くと、その黒髪を掻摑んだ。

御免なせえまし、御新姐様、御免なせえまし、と夢中ながら一心に詫びると、路蹣られる苦悩の中から、目を開いて、じろじろと見る瞳が動くと、口も動いて、莞爾する、……その唇から血が流れる。

足は膠で蠢く処に附けたよう。

かくて、手を取って引立てられた――宰八が見た飛石は、魅せられた仁右衛門の幻の目に、即ち御新姐の胸であったのである、足もまだ粘々する、手はこの通り血だらけじゃ、と戦いたが、行燈に透かすと夜露に曝れて白けていた。

同一処どころへ、宰八の声が聞えたので、救助を呼ぶさえ呻吟いたのであった。

「我折れ何とも、六十の親仁が天窓を下げる。宰八、夜深じゃが本宅まで送ってくれ。片時もこの居まわり三町の間におりたくない、生命ばかりはお助けじゃ。」

と言って、誰にするやら仁右衛門はへたへたとお辞儀をした。

そこで、表門へ廻った二人は、と皆連立って出て見ると、訓導は式台前の敷石の上に、ぺた

んと坐っていた。狐饂飩の亭主は見えず。……後で知れた
がそれは一散に遁げた、と言う。

何を見て驚いたか、梁らは頭を掉って語らない。が、一人は
緋の袴を穿いた官女の、目の黒い、耳の尖がった凄じき女房の、
薄雲の月に袖を重ねて、木戸口に佇んだ姿に見たし、一人は朱
の面した大猿にして、尾の九ツに裂けた姿に見た、と誰伝うる
となく、程経って仄に洩れ聞える。――

二人寝には楽だけれども、座敷が広いから、蚊帳は式台向きの二隅と、障子と、襖と、両方の鴨居の中途に釣手を掛けて、十畳敷のその三分の一ぐらいを——大庄屋の夜の調度——浅緑を垂れ、紅麻の裾長く曳いて、縁側の方に枕を並べた。

　一日、朝から雨が降って、昼も夜のようであったその夜中の事——と語り掛けて、明はすやすやと寝入ったのである。

　いずれそれも、怪しき事件の一つであろう。

　日の疲労もさこそ、今宵は友として我玆に在るがため、幾分の安心を得て現なく寝入ったのであろう、と小次郎法師が思うにつけても、蚊帳越に瞻らるるは床の間を背後にした仄白々とある行燈。

　楽書の文字もないが、今にも畳を離れそうで、裾が伸びるか、燈が出るか、蚊帳へ入って来そうでならぬ。

「貴下、寝冷をしては不可ません。」

　そういえば、掻き立てもしないのに、明の寝顔も、また悪く明るい。

　寝苦しいか、白やかな胸を出して、鳩尾へ踏落しているのを、痩せた胸に障らないように、

密(そ)っと引(ひっ)掛(か)けたが何にも知らず、先(ま)ず可(よ)かった。――仁右衛門(にえもん)が見た御新姐(ごしんぞ)のように、この手が触(さわ)って血を吐きながら、莞爾(にっこり)としたらどうしょう。

そう思うと寝苦しい、何にも見まい、と目を塞(ふさ)ぐ、と塞(ふさ)ぐ後から、睫(まぶた)がぱちぱちと音がしそうに開いてしまうのは、心が冴えて寝られぬのである。

掻巻(かいまき)を引被(ひっかぶ)れば、衾(ふすま)の袖(そで)から襟(えり)かけて、大(おお)な洞穴(ほらあな)のように覚えて、足を曳(ひ)いて、何やらずるずると引入れそうで不安に堪えぬ。

すぽりと脱いで、坊主天窓(ぼうずあたま)をぬいと出したが、これはまた、ばあ、といってニタリと笑いそうで、自分の顔ながら気味の悪さ。

そこで屹(きっ)となって、襟(えり)を合せて、枕を仕かえて、気を沈めて、

「衆怨悉退散(しゅうおんしつたいさん)、」

と仰向(あおむ)けのまま呪(じゅ)すと、いくらか心が静まったと見えて、旅僧はつい、うとうととしたかと思うと、ぽたり、と何か枕許(まくらもと)へ来たのがある。

が、雨垂(あまだれ)とも、血を吸(す)い膨(ふく)れた蚊が一ツ倒れた音とも、まだ聞(きき)定めないで現(うつつ)でいると、またぽたり……やがて、ぽたぽたと落ちたるが、今度は確(たしか)に頬にかかった。

漸(やっ)と冷(つめた)いのが知れて、掌(てのひら)で撫(な)でると、冷(ひや)りとする。身震いして少し起きかけて、旅僧は恐る恐る燈(ともしび)の影に透(す)したが、幸に、血の点滴(したたり)ではない。

161　草迷宮

さては雨漏りと思う時は、蚊帳を伝って雫するばかり、はらはらと降り灌ぐ。

耳を澄ますと、屋根の上は大雨であるらしい。

浮世にあらぬ仮の宿にも、これほど侘しいものはない。けれども、雨漏りにも旅馴れた僧は、押黙って小止を待とうと思ったが、益々雫は繁くなって、掻巻の裾あたりは、びしょびしょ、刎上って繁吹が立ちそう。

屋根で、鵙鳥が鳴いた事さえあると聞く。家ごと霞川の底に沈んだのでなかろうか。……トタンに額を打って、鼻頭に浸んだ、大粒なのに、むっくと起き、枕を取って掻遣りながら、立膝で、じりりと寄って、肩まで捲れた寝衣の袖を引伸ばしながら、

「もし、大分漏りますが、もし葉越さん。」

と呼んだが答えぬ。

目敏そうな人物が、と驚いて手を翳すと、薄の穂を揺ぶるように、すやすやと呼吸がある。

「ああ、よく寝られた。」

と熟と顔を見ると、明の、眦の切れた睫毛の濃い、目の上に、キラキラとした清い玉は、来方は我にもあり、但御身は髪黒く、顔白きに、我は頭蒼く、面の黄なるのみ。同一世の孤児よ、と覚えずほうり落ちた法師自身の同情の涙の、明の夢に届いたのである。

162

四辺を見ると、この人目覚めぬも道理こそ。雨の雫の、糸の如く乱れかかるのは、我が身体ばかりで、明の床には、夜をあさる蚤もおらぬ。南無三宝、魔物の唾じゃ。

三十九

例の、その幻の雨とは悟ったものの、見す見すひやりとして濡るるのは、笠なしに山寺から豆腐買いに里へ遣られた、小僧の時より辛いので、堪りかねて、蚊帳の裾を引被いで出たが、

さて何処を居所とも定まらぬ一夜の宿。

消えなんとする旅籠屋の行燈を、時雨の軒に倚る心で。

僧は燈火の許に膝行り寄った。

寝衣を見ると、何処も露ほども濡れてはおらぬ。先ず頬のあたりから腕を拭こうとしたほどだったに……固より寝床に雨垂の音は無い。

その腕を長く、つき反らして擦りながら、

「衆怨悉退散。」

とまた念じて、静と心を沈めると、この功徳か、蚊の声が無くなって、寂として静まり返る。

また余りの静さに、自分の身体が消えてしまいはせぬか、という懸念がし出して、押瞑った目を夢から覚めたように恍惚と、しかも円に開けて、真直な燈心を視透かした時であった。

翻然と映って、行燈へ、中から透いて影がさしたのを、女の手ほどの大きな蜘蛛、と咄嗟に首を縮めたが、あらず、非ず、柱に触って、やがて油壺の前へこぼれたのは、木の葉であった、青楓の。

僧は思わず手で拾った。がその正しく木の葉であるや、然らずや、確めようとしたのか、どうか、それは渠にも分りはせぬ。
ト続いて、颯と影がさして、横繁吹に乗ったようにさらりと落ちる。
我にもあらず、またもやそれを拾った時、先のを、

「一枚、」
と思わず算えた。

「二枚、」
とあとを数え果さず、三枚目のは、貝ほどの槻の葉で、ひらひらと燈を掠めて来た、影が大い。

「三枚、」
と口の裡で呟くと、早や四枚目が、ばさばさと行燈の紙に障った。

「四枚、五枚、六枚、七枚、」
と数える内に、拾い上げた膝の上は、早や隙間なく落葉に埋もるる。
空を仰ぐと、天井は底がなく、暗夜の深山にある心地。
おお、この森を峠にして、中空を越す通魔が、魔王に、礑と捧ぐる、関所の通証券であろうも知れぬ。膝を払って衝と立って、木の葉のはらはらと揺れるに連れて、ぶるぶると渠は身震いした。

166

「えへん！」
と揉潰されたような掠れた咳して、何かに目を転じて、心を移そうとしたが、風呂敷包の、御経を取出す間も遅し。さすがに心着いたのは、障子に四、五枚、かりそめに貼った半紙である。

これは此処へ来てからの、心覚えの童謡を、明が書留めて朝夕にかつ吟じかつ詠むるものだ、と宵に聞いた。

立ったままに寄って見ると、真先に目に着いたのが濃い墨で、

　落葉一枚、
僧は更に悚然とした。
　落葉一枚、
　二枚、三枚、
　十とかさねて、
　落葉の数も、
ついて落いた君の年、
　　　君の年——

振返ると、まだ其処に、掃掛けて廃したように、蒼きが黒く散々である。
懐かしや、花の常夏、
霞川に影が流れた。
その俤や、俤や——
紙を通して障子の彼方に、ほの白いその俤が……どうやら透いて見えるようで、固くなった耳の底で、天の高さ、地の厚さを、あらん限り、深く、遙に、星の座も、竜宮の燈も同一速さ、と思う辺、黄金の鈴を振る如く、唯一声、コロリン、と琴が響いた。
はっと半紙を見ると、瞳へチラリ。
コロリン！
と字が動いたよう。続けて——
琴の音が………
と記してあった。

四十

客僧は思案して、心を落着け、衣紋を直して、さて、中に仏像があるので、床の間を借りて差置いた、荷物を今解き始めたが、深更のこの挙動は、木曾街道の盗賊めく。

不浄よけの金襴の切にくるんだ、たけ三寸ばかり、黒塗の小さな御厨子を捧げ出して、袈裟を机に折り、その上へ。

元来この座敷は、京ごのみで、一間の床の間の傍に、高い袋戸棚が附いて、傍は直ぐに縁側の、戸棚の横が満月形に庭に望んだ丸窓で、嵌込の戸を開けると、葉山繁山中空へ波をかさねて見えるのが、今は焼けたが故郷の家の、書院の構えに肖で、懐しいばかりでない。これも此処で望の達せらるる兆か、と明がいって、直ぐにこの戸棚を、卓子擬いの机に使って、旅硯も据えてある。椅子がわりに脚榻を置いて。……

周囲が広いから、丁と心づもりをしたそうで、深切な宰八爺いは、夜の具と一所に、机を背負って来てくれたけれども、それは使わないで、床の間の隅に、埃は据えず、水差茶道具の類も乗せて置く。

そこで、この男の旅姿を見た時から、水差茶道具の類も乗せて置く。

その机を、今爰へ。

御厨子を据えて、さて何処へ置直そうと四辺を視た時、蚊帳の中で、三声ばかり、太く明が魘された。が……此方の胸が痛んだばかりで、揺起すまでもなく、幸にまた静になった。

障子を開けて、縁側は自分も通るし、一方は庭づたいに入った口で、日頃はとにかく、別に今夜は何事もない。頻に気になるのは、大掃除のために、一枚はずれる仕掛けだという、向うの天井の隅と、その下に開けた事のない隔ての襖の合せ目である。

「吾が仏守らせたまえ。」

と祈念なし、机を取って、押戴いて、屹と見て、其方へ、と座を立とうとする。途端であった。

「しばらく。」

ずしん、地の底へ響く声がした。

明が呼んだか、と思う蚊帳の中で、また烈しく魘されるので、呼吸を詰めて、

「…………」

色を変える。

襖の陰で、

「客僧しばらく――唯今それへ参るものがござる。往来を塞ぐまい。押して通るは自在じゃが、仏像ゆえに遠慮をいたす。いや、御身に向うて、害を加うる仔細はない。」

170

唯見ると襖から承塵へかけた、雨じみの魍魎と、肩を並べて、その頭、鴨居を越した偉大の人物。眉太く、眼円に、鼻隆うして口の角なるが、頬肉豊に、あっぱれの人品也。生びらの帷子に引手の如き漆紋の着いたるに、白き襟をかさね、同一色の無地の袴、折目高に穿いたのが、襖一杯にぬっくと立った。ゆき短な右の手に、畳んだままの扇を取って、動ぎ出でつ、ともなく客僧の前へのっしと坐ると、気に圧された僧は、犇と茶斑の大牛に引敷かれたる心地がした。

はっと机に、突俯そうとする胸を支えて、

「誰だ。」

と言った。

「六十余州、罷通るものじゃ。」

「何と申す、何人……」

「到る処の悪左衛門、」

と扇子を構えて、

「唯今、秋谷に罷在る、即ち秋谷悪左衛門と申す。」

「悪………」

「悪は善悪の悪でござる。」

「おお、悪……魔、人間を呪うものか。」

「否、人間をよけて通るものじゃ。清き光天にあり、夜鴉の羽うらも輝き、瀬の鮎の鱗も光る。隈なき月を見るにさえ、捨小舟の中にもせず、峰の堂の縁でもせぬ。夜半人跡の絶えたる処は、かえって茅屋の屋根ではないか。

しかるを、故と人間どもが、迎え見て、損わるるは自業自得じゃ。」

　　　　　四十一

「真日中に天下の往来を通る時も、人が来れば路を避ける。出会えば傍へ外れ、遣過して背後を参る。が、しばしば見返る者あれば、煩わしさに隠れ終せぬ。見て驚くは其奴の罪じゃ。如何に客僧、まだ拙者を疑わるるか。」

と莞爾として、客僧の坊主頭を、やがて天井から瞰下しつつ、

「かくてもなお、我らがこの宇宙の間に罷在るを怪まるるか。うむ、疑いに睜られたな。睜いたその瞳も、直ちに瞬く。

凡そ天下に、夜を一目も寝ぬ人間はあっても、瞬をせぬ人間は決してあるまい。悪左衛門をはじめ夥間一統、即ちその人間の瞬く間を世界とする——瞬くという一秒時には、日輪の光によって、

御身らが顔容、衣服の一切、睫毛までも写し取らせて、御身らその生命の終る後、幾百年にも活けるが如く伝えらるる長き時間のあるを知るか。石と樹と相打って、火をほとばしらすも瞬く間、またその消ゆるも瞬く間、銃丸の人を貫くも瞬く間だ。総て一度唯一人の瞬きする間に、水も流れ、風も吹く、木の葉も青し、日も赤い。天下に何一つ消え失するものは無うして、唯その瞬間、その瞬く者にのみ消え失すると知らば、我らが世にあることを怪むまい。」
と悠然として打頷き、
「そこでじゃ、客僧。
たといその者の、自から招く禍とは言え、月の忽ち雲に隠れて、世の暗くなるは怪まず、行燈の火の不意に消ゆるに嘆き、天に星の飛ぶを訝らず、地に瓜の躍るに絶叫する者どもが、われら一類が為す業に怯かされて、その者、心を破り、気を傷つけ、身を損えば、おのずから引いて、我ら修業の妨げとなり、従うて罪の障となって、実は大に迷惑いたす。」
と、やや歎息をするようだったが、更めて、また言った。
「時に、この邸には、当月はじめつ方から、別に逗留の客がある。同一境涯にある御仁じゃ。われら附添って眷属ども一同守護をいたすに、元来、人足の絶えた空屋を求めて便った処を、唯今眠りおる少年の、身にも命にも替うる願あって、身命を賭物にして、推して草叢に足痕

を留めた以来、とかく人出入騒々しく、かたがた妨げに相成るから、われら承って片端から追払うが、弱ったのはこの少年じゃ。

顔容に似ぬその志の堅固さよ。唯お伽めいた事のみ語って、自からその愚かさを恥じて、客僧、御身にも話すまいが、や、この方実は、もそっと手酷い試をやった。

あるいは大磐石を胸に落し、我その上に踏跨って咽喉を緊め、五体に七筋の蛇を絡わし、牙ある蜥蜴に嚙ませてまで呪うたが、頑として退かず、悠々と歌を唄うに、我折れ果てた。

よって最後の試み、として唯た今、少年に人を殺させた――即ち殺された者は、客僧、御身じゃよ。」

と、じろじろと見るのである。

覚悟しながら戦いて、

「此処は、此処は、此処は、冥土か。」

と目ばかり働く、その顔を見て、でっぷりとした頬に笑を湛え、くつくつ忍笑いして、

「いや、別条はない。が、丁どこの少年の、乃し魘された時、客僧、何と、胸が痛かったろう。」

ズキリと応えて、

「おお、」

176

「即ち少年が、御身に毒を飲ませたのだ。」

「…………」

「別でない。それそれその戸袋に載った朱泥の水差、それに汲んだは井戸の水じゃが、久しい埋井じゃに因って、水の色が真蒼じゃ、まるで透通る草の汁よ。客僧らが茶を参った、爺が汲んで来た、あれは川水。その白濁がまだしも、と他の者はそれを用いる、がこの少年は、前に猫の死骸の流れたのを見たために、得飲まずしてこの井戸の水を仰ぐ。

今も言う通りだ。殺さぬまでに現責に苦しめ呪うがゆえ、生命を縮めては相成らぬで、毎夜少年の気着かぬ間に、振袖に緋の扱帯した、面が狗の、召使に持たせて、われら秘蔵の濃緑の酒を、瑠璃色の瑪瑙の壺から、回生剤として、その水にしたたらして置くが習じゃ。」

177　草迷宮

四十二

「少年は味うて、天与の霊泉と舌鼓を打っておる。

我ら、乃し少年の魂に命じて、即ちその酒を客僧に勧め歙ましむる夢を見させたわ。

（唯一口試みられよ、爽な涼しい芳しい酒の味がする、）というに因って、客僧、御身はなお

さら猶予う、手が出ぬわ。」

とまた微笑み、

「毒味までしたれば、と少年は、ぐと飲み飲み、無理に勧める。さまでは、どうけて恐る恐る

干すと、ややあって、客僧、御身は苦悶し、煩乱し、七転八倒して黒き血のかたまりを吐くじゃ。」

客僧は色真蒼である。

「驚いて少年が介抱する。が、もう叶わぬ、臨終という時、

（吾は僧なり、身を殺して仁をなし得れば無上の本懐、君その素志を他に求めて、疾くこの

恐しき魔所を遁れられよ。）

と遺言する。これぞ、われらの誂じゃ。

蚊帳の中で、少年の屍のあたされたは、この夢を見た時よ、喃。

これならば立退くであろう、と思うと、ああ、埒あかぬ。客僧、御身が仮に落入るのを見る、

と涙を流して、共に死のうと決心した。
葛籠に秘め置く、守刀をキラリと引抜くまで、襖の蔭から見定めて、
（ああ、しばらく）
と留めたは、さて、殺しては相済まぬ。
これによって、われら守護する逗留客は、御自分の方から、この邸を開いて、もはや余所へ
立退くじゃが。
その以前、直々に貴面を得て、客僧に申談じたい儀があるといわるる。
客は女性でござるに因って、一応拙者から申入れる。ためにこれへ罷出た。
秋谷悪左衛門取次を致す」
と高らかにいって、穏和に、
「お逢い下さりょうか、如何」
といった。
僧は思わず、
「は、」と答える。
声も終らず、小山の如く膝を揺げ、向け直したと見ると、
「ござらっしゃい！」

破鐘の如きその大音、吶と響いた。目くるめいて魂遠くなるほどに、大魔の形体、片隅の暗がりへ吸込まれたようにスッと退いた、が遥かに小さく、凡そ蛍の火ばかりになって、しかもその衣の色も、袴の色も、顔の色も、頭の毛の総髪も、鮮麗になお目に映る。

「御免遊ばせ。」

向うから襖一枚、颯と蒼く色が変ると、雨浸の鬼の絵の輪郭を、乱れたままの輪に残して、ほんのり桃色がその上に浮いて出た。

唯見ると、房々とある艶やかな黒髪を、耳許白く梳って、櫛巻にすなおに結んだ、顔を俯向けに、撫肩の、細く袖を引合わせて、胸を抱いたが、衣紋白く、空色の長襦袢に、朱鷺色の無地の羅を襲ねて、草の葉に露の玉と散った、浅緑の帯、薄き腰、弱々と糸の艶に光を帯びて、乳のあたり、肩のあたり、その明りに、朱鷺色が、浅葱が透き、膚の雪も幽に透く。

黒髪かけて、襟かけて、月の雫がかかったような、裾は捌けず、しっとりと爪尖き軽く、ものいて腰を捧げて進むる如く、底の知れない座敷をうしろに、客僧に近寄る時、何時の間にか襖が開くと、果なき夜の暗さを引いたが、歩行くともなく差寄って、左右に雪洞が二つ並んで、敷居際に差向って、女の膝ばかりが控えて見える。そのいずれかが狗の顔、と思いをめぐらす暇もない。

僧は前にインだのを差覗くように一目見て、

「わッ、」

とばかりに平伏した。実にこそその顔は、爛々たる銀の眼一双び、眦に紫の隈暗く、頬骨のこけた頤、蒼味がかり、浅葱に窪んだ唇裂けて、鉄漿着けた口、柘榴の舌、耳の根には針の如き鋭き牙を嚙んでいたのである。

四十三

「おお、自分の顔を隠したさ。貴僧を威す心ではない、戸外へ出ます支度のまま……まあ、お恥かしい。」

と、横へ取ったは白鬼の面。端麗にして威厳あり、眉美しく、目の優しき、その顔を差俯向け、しとやかに手を支いた。

「は、は、はじめまして、」

と、しどろになって会釈すると、面を上げた寂しい頬に、唇紅う莞爾して、

「前刻、憚へ行らっしゃいます、廊下でお目に懸りましたよ。」

客僧も、今はなかなかに胴据りぬ。

「貴女は何誰でございます。」

182

と尋ねたが、その時はほぼその誰なるかを知っているような気がしたのである。

美女は褄を深う居直って、蚊帳を透して打傾く。

萌黄が迫って、その衣の色を薄く包んだ。

「この方の、母さんのお知己、明さんとも、お友達……」

と口を結んだが愁を帯びた。

此方は、じりじりと膝を向けて、

「ああ、貴女が、」

「あの、それにつきまして、貴僧にお願いがございますが、どうぞお聞き下さいまし。」

とまた蚊帳越に打視め、

「お最愛しい、沢山お戯れ遊ばした。罪も報もない方が、こんなに艱難辛苦して、命に懸けてもその唄が聞きたいとおっしゃるのも、お思いなさいます心から、母さんの恋しさゆえ。

その唄を聞こうと、迷って恋におなりなすった。

その唄は稚い時、この方の母さんから、口移しに教わって、私は今も、覚えている。

こうまで、お憧れなさるもの、一寸一目お目にかかって、お聞かせ申とうござんすけれど、今顔をお見せ申しますと、お慕いなさいます御心から、前後も忘れて夢見るように、袖に搦ん

183　草迷宮

で手に縋り、胸に額を押当てて、母よ、姉よ、とおっしゃいますもの。どうして貴僧、摺抜けられよう、突離されましょう、振切られましょう、私は引寄せます、抱緊めます。

と血を分けぬ、男と女は、天にも地にも許さぬ掟。

私たちには自由自在――どの道浮世に背いた身体が、それでは外に願いのある、私の願の邪魔になります。仮令それとても、棄身の私、唯最惜さ、可愛さに、気の狂い、心の乱れるに随せましても、覚悟の上なら私一人、自分の身は厭いはしませぬ。

それももう、この頃のお心では、明さんは本望らしい――本望らしい……」

とさも懸想したらしく胸を抱いたが、鼻筋白く打背いて、

「あれあれ御覧なさいまし。こう言う中にも、明さんの母さんが、花の梢と見紛うばかり、雲間を漏れる高楼の、虹の欄干を乗出して、叱りも睨みも遊ばさず、児の可愛さに、鬼とも言わず、私を拝んでいなさいます。お美しい、お優しい、あの御顔を見ましては、恋の血汐は葉に染めても、秋のあの字も、明さんの名に憚って声には出ませぬ。

一言も交わさずに、唯御顔を見たばかりでさえ、最愛しさに覚悟も弱る。私は夫のござんす身体。他の妻でありながらも、母さんをお慕い遊ばす、そのお心の優しさが、身に染む時は、

恋となり、不義となり、罪となる。

実の産の母御でさえ、一旦この世を去られし上は——幻にも姿を見せ、乳を呑ませたく添寝もしたい——我が児最惜む心さえ、天上では恋となる、その忌憚で、御遠慮遊ばす。

まして私は他人の事。

余計な御苦労かけるのが御不便さ。決して私は明さんに、在所を知らせず隠れていたのに、つい膝許の稚いものが、粗相で手毬を流したのが悪縁となりました。

彼方も私も身を苦しめ、心を傷めておりましたが、お生命の危いまでも、此処をおたち遊ばさぬゆえ、私わきへ参ります。

余りお心が可傷しい、さまでに思召すその毬唄は、その内時節が参りますと、自然にお耳へ入りましょう！

それは今、私がこの邸を退きますと、もう隅々まで家中が明くなる。明さんも思い直して、またここを出て旅行立ちをなさいます。

早や今でも沙汰をする、この邸の不思議な事が、界隈へ拡がりますと、——近い処の、別荘にあの、お一方……」

四十四

「病の後の保養に来ておいてなさいます、それはそれは美しい、余所の婦人が、気軽な腰元の勧めるまま、徒然の慰みに、あの宰八を内証で呼んで、（鶴谷の邸の妖怪変化は、皆私が手伝いの人と一所に、憂晴らしにしたいたずら遊戯、聞けば、怪我人も沢山出来、嘉吉とやら気の違ったのもあるそうな、気の毒な、皆の手当を能くするように。）……
と白銀黄金を沢山授ける。
さあ、この事が世に聞えて、ぱっと風説の立ますため、病人は心が引立ち、気の狂ったのも安心して治りますが、免れられぬ因縁で、その令室の夫というが、旅行さきの海から帰って、その風聞を耳にしますと――これが世にも恐ろしい、嫉妬深い男でございす。――
その変化沙汰のある間、其処に籠った、という旅の少年。……
この明さんと、御自分の令室が、的切不義に極った、と最早その時は言訳立たず。鶴谷の本宅から買い受けて、そしてこの空邸へ、その令室をとじ籠めましょう。
あなた貴僧。
その美しい令室が、人に羞じ、世に恥じて、一室処を閉切って、自分を暗夜に封じ籠めます。
そして、日が経つに従うて、見もせず聞きもせぬけれど、浮名が立って濡衣着た、その明さ

んが何となく、慕わしく、懐かしく、果は恋しく、憧憬れる。切ない思い、激しい恋は、今、私の心、また明さんの、毬唄聞こうと狂うばかりの、その思と同一事。

一歳か、二歳か、三歳の後の、明さんは、またも国々を廻り、廻って、唄は聞かずにこの里へ廻って来て、空家懐し、と思いましょう。

そうなる時には、令室の、恋の染まった霊魂が、五色かがりの手毬となって、霞川に流れもしょう。明さんが、思いの丈を吐く息は、冷たき煙と立のぼって、中空の月も隠れましょう。日、月でもなし、星でもなし、灯でもない明に、やがて顔を合わせましょう。

邸は世界の暗だのに。……この十畳は暗いのに。……

明さんの迷った目には、煤も香を吐く花かと映り、蜘蛛の巣は名香の薫が靡く、と心時めき、この世の一切を一室に縮めて、そして、海よりもなお広い、金銀珠玉の御殿とも、宮とも見えて、令室を一目見ると、唄の女神と思い崇めて、跪き、伏拝む。

二人の情の火が重り、白き炎の花となって、襖障子も燃えましょう。

長く冷たき黒髪は、玉の緒を揺る琴の糸の肩に懸って響くよう、互の口へ出ぬ声は、肌に触るる手と手の指は、五ツと五ツと打合って、幽に触れぬ調を通わす、聞えぬ耳に調べを通わす、震える膝は、漂う雲に乗る心地。

波立つ血汐となって、水晶の玉の擦れる音、戦く裳と、

ああこれこそ、我が母君……と縋り寄れば、乳房に重く、胸に軽く、手に柔かく腕に撓く、

188

女は我を忘れて、抱く──

我児危ない、目盲いたか。罪に落つる谷底の孤家の灯とも辿れよ、と実の母君の大空から、指さし給う星の光は、電となって壁に閃めき、分れよ、退けよ、とおっしゃる声は、とどろに棟に鳴渡り、涙は降って雨となる、情の露は樹に灌ぎ、石に灌ぎ、草さえ受けて、暁の旭の影には瑠璃、紺青、紅の雫ともなるものを。

罪の世の御二人には、唯可恐しく、凄じさに、かえって一層、犇々と身を寄せる。

そのあわれさに堪えかねて、今ほども申しました、児を思うさえ恋となる、天上の規を越えて、掟を破って、母君が、雲の上の高楼の、玉の欄干にさしかわす、桂の枝を引寄せて、それに縋って御殿の外へ。

空に浮んだおおからだが、下界から見る月の中から、この世へ下りる間には、雲が倒に百千万千、一億万丈の滝となって、唯どうどうと底知れぬ下界の宵へ落ちている。あの、その上を、唯一条、霞のような御裳でも、撓わに揺れる一枝の桂をたよりになさる危さ。

おともだちの上﨟たちが、不図一人見着けると、俄に天楽の音を留めて、はらはらと立かかって、上へ桂を繰り上げる。引留められて、御姿が、またもとの、月の前へ、薄色のお召物で、笄がキラキラと、星に映って見えましょう。明さんは、手を取合ったは仇し婦、と気が着くと、襖も壁も、座敷の暗から不意にそれを。

大紅蓮。跪居る畳は針の筵。袖には蛇、膝には蜥蜴、目の前見る地獄の状に、五体は忽ち氷となって、慄然として身を退きましょう。が、もうその時は婦人の一念、大鉄槌で砕かれても、引寄せた手を離しましょうか。

胸の思は火となって、上手が書いた金銀ぢらしの錦絵を、炎に翳して見るような、面も赫と、胡粉に注いだ臙脂の目許に、紅の涙を落すを見れば、またこの恋も棄てられず。恐怖と、恥羞に震う身は、人肌の温かさ、唇の燃ゆるさえ、清く涼しい月の前の母君の有様に、懐しさが劣らずなって、振切りもせず、また猶予う。

思い余って天上で、せめてこの声きこえよと、下界の唄をお唄いの、母君の心を推量って、多勢の上﨟たちも、妙なる声をお合せある——唄は爾時聞えましょう。明さんが望の唄は、その自然の感応で、胸へ響いて、聞えましょう。」

僧は合掌して聞くのであった。

と、神々しいまで面正しく。……

そして、その人、その時、はた明を待つまでもない、、この美人の手、一度我に触れなば、立処にその唄を聞き得るであろうと思った。

四十五

美人は更めて、

「貴僧、この事を、唯貴僧の胸ばかりに、よくお留め遊ばして、おっしゃってはなりません。これは露ほども明かさずに、今の処、明さんを、よしなに慰めて上げて下さいまし。日頃のお苦みに疲れてか、まあ、すやすやとよく寝て」

と、するすると寄った、姿が崩れて、ハタと両手を畳につくと、麻の薫が発として、肩に萌黄の姿つめたく、薄紅が布目を透いて、

「明ちゃん……」

と崩るる如く、片頬を横に接けんとしたが、屹と立退いて、袖を合せた。

僧を見る目に涙が宿って、

「それではお暇いたしましょう。稚い事を、貴僧にはお恥かしいが、明さんに一式のお愛相に、手毬をついて見せましょう、あの……」

と掛けた声の下。雪洞の真中を、蝶々のように衝と抜けて、切禿で兎の顔した、女の童が、袖に載せて捧げて来た。手毬を取って、美女は、掌の白きが中に、魔界は然りや、紅梅の大いなる蕾を掻撫でながら、袂のさきを白歯で含むと、ふりが、はらりと襷にかかる。

薨たけた笑、恍惚して、
「まあ、私ばかり極が悪い、皆さんも来ておつきでないか。」
蚊帳をはらはら取巻いたは、桔梗刈萱、美しや、萩女郎花、優しや、鈴虫、松虫の――声々に、
（向うの小沢に蛇が立って、
八幡長者のおと女、
よくも立ったり、企んだり、
手には二本の珠を持ち、
足には黄金のくつを穿き……）
壁も襖も、もみぢした、座敷はさながら手毬の錦――落ちた木の葉も、ぱらぱらと、行燈を続って操る紅。中を膝って雪の散るのは、幾つとも知れぬ女の手と手。その手先が、心なしに一寸一寸触ると、僧の手首が自然はたはたと躍上った。
（京へのぼせて狂言させて、
寺へのぼせて手習させて、
寺の和尚が道楽和尚で、
高い縁から突落されて）
と衝と投げ上げて、トンと落して、高くついた。

192

待てよ。古郷の涅槃会には、膚に抱き、袂に捧げて、町方の娘たち、一人が三ツ二ツ手毬を携え、同じように着飾って、山寺へ来て突竸を戯れる習慣がある。少い男は憚って、鐘撞堂から覗きつつその遊戯に見惚れたが……巨利の黄昏に、大勢の娘の姿が、遥に壁に掛った、極彩色の涅槃の絵と、同一状に、一幅の中に縮まった景色の時、本堂の背後、位牌堂の暗い畳廊下から、一人水際立った妖艶いのが、突きはせず、手鞠を袖に抱いたまま、すらすらと出て、卵塔場を隔てた几帳窓の前を通る、と見ると、もう誰の蔭になったか人数に紛れてしまった。それだ、この人は、否、その時と寸分違わぬ――

と僧は心に――大方明も鐘撞堂から、この状を、今視めている夢であろう。何かの拍子に、その鐘が鳴ると目が覚めよう、と思う内……

身動ぎに、この美女の鬢の後れ毛、さらさらと頬に掛ると、その影やらん薄曇りに、目ぶちのあたりに寂しくなりぬ。

（笄落し小枕落し……）

と綾に取らし、と根が揺らいで、さっと黒髪が肩に乱るる。

みだれし風采恥かしや、早これまでと思うらん。落した手毬を、女の童の、拾って抱くのも顧みず、よろよろと立ちかかった、蚊帳に姿を引寄せられ、褄のこぼれた立姿。

屋の棟熱と打仰いで、

「あれ、あれ、雲が乱るる。──花の中に、母君の胸が揺ぐ。おお、最惜しの御子に、乳飲まそうと思召すか。それとも、私が挙動に、心騒ぎのせらるるか。の底に棲むものは、昼も星の光を仰ぐ。御姿かたちは、よく見えても、客僧方には見えまいが、此処は地獄、言といっては交わされない。

美しき夢見るお方、」

あれ、彼処に母君在ますぞや。愛惜の一念のみは、魔界の塵にも曇りはせねば、我が袖、鏡と御覧ぜよ。今、この瞳に宿れる雫は、母君の御情の露を取次ぎ参らする、乳の滴ぞ、と袂を傾け、差寄せて、差俯き、はらはらと落涙して、

「まあ、稚児の昔にかえって、乳を求めて、……あれ、目を覚す……」

さらば、さらば、御僧。この人夢の覚めぬ間に、と片手をついて、わかれの会釈。

唯玄関から、庭前かけて、わやわやざわざわ、物音、人声。

目を擦り、目を睜り、目を拭ういる客僧に立別れて、やがて静々──狗の顔した腰元が、ばたばたと前へ立ち、炎燃ゆ、と緋のちらめく袖口で音なく開けた──雨戸に鏤む星の首途、十四日の月の有明に、片頬を見せた風采は、薄雲の下に朝顔の蒼の解けた風情して、うしろ髪打揺ぎ、一度蚊帳を振返る。

「やあ、」

と、蚊帳を払って、明が翩然と飛んで縋った。——
袂を支うる旅僧と、押揉む二人の目の前へ、この時ずかと顕われた偉人の姿、靄の中なる林の如く、黄なる帷子、幕を蔽うて、廂へかけて仁王立、大音に、

「通るぞう。」

と一喝した。

というと、奇異なのは、宵に宰八が一杯——汲んで来て、——縁の端近に置いた手桶が、ひょい、と倒斜斗に引くりかえると、ざぶりと水を溢しながら、アノ手でつかつかと歩行き出した。

「はっ」

その後を水が走って、早や東雲の雲白く、煙のような漾、庭の草を流るる中に、月が沈んで舟となり、舳を颯と乗上げて、白粉の花越しに、すらすらと漕いで通る。大魔の袖や帆となりけん、美女は船の几帳にかくれて、

（此処は何処の細道じゃ、

　　天神様の細道じゃ、

　　　　細道じゃ、

　　細道じゃ、

少し通して下さんせ……)
最切めて懐しく聞ゆ、とすれば、樹立の茂に哄と風、木の葉、緑の瀬を早み……横雲が、あの、横雲が。

197 草迷宮

相州葉山　大崩ノ景　(歌区司馬可里舞)

「草迷宮」冒頭の舞台、三浦の大崩壊、(戦前の絵はがき)

解説 ● 穴倉 玉日

跋文 ● 山本タカト

〈芸術の使徒〉として——鏡花、「草迷宮」の頃

　芸術存在の意義が怎うの、自然主義の価値が怎うの、と言ふ喧ましい詮索立は所謂批評家の領分で、固より私達の喙を容れるべき範囲では無い。従って、「予の態度」と言った様な確然たる区劃や、概念に就いては従来あまり深く考へた事が無い。

（中略）

　勿論私は自然主義の賛成者では無い、と言って敢てローマン派の渇仰者でも無い。私は芸術の使徒である。自然主義であらうが、表象主義であらうが、乃至ロマンチックであらうが価値ある作品であれば、それで異議は無い。

（中略）

　私がお化を書く事に就いては、諸所から大分非難がある様だ、けれどもこれには別にたいした理由は無い。只私の感情だ。

（中略）

　要するにお化は私の感情の具体化だ。幼ない折時々聞いた鞠唄などには随分残酷なものがあって、蛇だの蟒だのが来て、長者の娘をどうしたとか、言ふのを今でも猶鮮明に覚えて居る。殊に考へると、この調節の何とも言へぬ美しさが胸に沁みて、譬へ様が無い微妙な感情

が起って来る。恐慌時の感情が「草迷宮」ともなり、又その他のお化に変るのだ。別に説明する程の理屈は無いのである。
詮ずる所、私は主義も何もあったものでは無い。芸術家の行方は理論では無い、創作だ。
人をとらはれて居ると嘲って置きながら、自らとらはれる様な事はしたくない。

「予の態度」（明治四十一年七月）

現在では鏡花幻想譚の珠玉の名品と称して何人も異存はないであろう「草迷宮」を書き下ろし出版した明治四十一年一月、鏡花は文壇の中心地たる東京を離れ、神奈川県の逗子にいた。明治三十八年二月二十日、最愛の祖母きてが八十七歳で死去、この頃を記載した鏡花の自筆年譜に〈七月、ますゝ健康を害ひ、静養のため、逗子、田越に借家。一夏の仮すまひ、やがて四年越の長きに亙れり。〉とあるように、おそらくは祖母の死の衝撃が引き金になったと推測される体調不良を改善すべく、逗子に転地療養中だったのである。鏡花のいう〈静養〉自筆年譜の記述からも窺えるように、明治三十八年七月から明治四十二年二月までの足掛け五年にも亙る長期の逗子滞在は、当初から予定されたものではなかった。〈一夏の仮すまひ〉では済まなくなった、その背景として指摘されているのが、鏡花の追求する美と幻想の文学とは相反する、自然主義文学の隆盛であることは周知のとおりである。鏡花自身、〈自然主義の奴等がおれに飯を食はせない〉（中村武羅夫『明治大正の文学者』昭和

二十四年六月　留女書店）と語ったと伝えられているように、例えば明治三十九年一月発表の「海異記」を評した〈この作は只この人も今は文壇から葬らるべきものであると云ふことを証明するに過ぎない〉という羚羊子「新年の小説」（「芸苑」明治三十九年二月）や、同年十一月発表の「春昼」に対する〈小説家としての鏡花は既に過去に属した〉という市野虎渓「文芸時評　片々録」（「早稲田学報」明治三十九年十二月）の評を見れば、こうした当時の文壇の風潮が〈殆ど、粥と、じゃがと薯を食するのみ〉（自筆年譜）という病んだ鏡花をさらに追い詰めていったことは想像に難くない。

しかし、笠原伸夫氏のいうように、この〈危機の時代〉こそが鏡花にとって〈見事な成熟期〉でもあったことは、もはや論を俟たないだろう。そしておそらく、〈蝶か、夢か、殆ど恍惚の間にあり〉（自筆年譜）という、心身の危機ゆえにより研ぎ澄まされ鋭敏となった感覚によって生み出されたこの期の幻想小説としての完成度について鏡花がかなり意識的であり、作家としての方向性を確信させるに至ったであろうことは、冒頭に引用した「予の態度」からも読み取れる。

〈人生の観察〉や〈社会の真相〉に触れられているかという、現代の目からすればあくまでも作品評価の一つの尺度でしかないこのような視点が、文学的価値のすべてであるかのような時代がかつてあった。鏡花の「草迷宮」は、まさにそのような時代において〈人間の目が瞬く間を世界とする〉ように誕生したといえよう。いわゆる〈現実〉を描かない作家として鏡花を批判

する当時の文壇の大勢に対し、〈自意識と利己主義とを混同して、独りで煩悶して居る様な人間計りで、現実界は決して埋められては居ない〉と反論した鏡花にとって、「草迷宮」はまさに〈芸術の使徒〉としての自身のあり方を実作を通して表した作品に他ならないのである。

鏡花——本名・泉鏡太郎は明治六年（一八七三）十一月四日、石川県金沢町下新町二十三番地（現金沢市下新町二番三号）に、加賀象嵌の彫金師・泉清次の長男として誕生した。母鈴は江戸詰めの前田家御抱能楽師（葛野流大鼓師）・三代中田猪之助（のち豊喜）の娘であり、慶応四年、国元帰還の命により一家で金沢に移住、そして明治三年には清次に嫁いで中田家の父母らとともに下新町の泉家に住まいしていたことがわかっている。のちの鏡花懐妊中の明治六年六月、隣県富山の高岡町に出稼ぎに出ていた夫清次に宛てた鈴の書簡は、夫妻の仲睦まじさと泉家の円満ぶりにあふれており、特に清次の母である姑きてが息子と十二歳年の離れたこの江戸育ちの若い嫁を可愛がったことは、泉家をモデルとする鏡花作品や、のちに泉家の養女となった鏡花の姪・泉名月氏の聞き書きからも窺い知ることができる。

移住当時、十四歳であった鈴は愛玩の雛人形のほか、美しい錦絵や草双紙の数々を持参し、江戸から遠く離れた金沢での日々の慰めとしたらしい。鏡花が自筆年譜で〈母に草双紙の絵解を、町内のうつくしき娘たちに、口碑、伝説を聞くこと多し〉と自らの幼少期を振り返っているように、彼の文学的感性はこれらの母愛蔵の草双紙や、近所の娘たちが語る物語によって育

まれたといってよい。鏡花自身が〈幼ない折時々聞いた鞠唄〉などの残酷な調節の〈何とも言へぬ美しさ〉から起こる〈譬へ様が無い微妙な感情〉がその原点にあると語った「草迷宮」が、備後三次藩（現在の広島県三次市）の藩士の子・稲生武太夫（幼名平太郎）が三十日間に亙って怪異の襲来を受けるという、国学者・平田篤胤を始めとし、現代に至るまで数多の文化人をとりこにした《稲生物怪録》を素材とする怪異譚であることはいうまでもない。が、「草迷宮」執筆の原動力は、主人公の青年・葉越明が亡き母の唄った手毬唄を捜し求めて彷徨い、唯一その唄を知りながら自ら魔の世界に赴き、行方知れずとなっていた幼馴染の女性・菖蒲と再会するという、しばしば〈亡母憧憬〉という言葉で表現される〈母恋〉をモチーフとする幻想世界の創出にこそあったに違いない。〈草迷宮〉とされる以前に〈てまりうた〉と題されていた跡が確認できる自筆原稿（慶應義塾図書館所蔵）において《稲生物怪録》を素材とする秋谷邸の怪異以上に、特に物語の終盤に顕著な明の〈母恋〉の表現に見られる、まるでほとばしるようなおびただしい加筆がそれを物語っている。

鏡太郎九歳の年である明治十五年十二月二十四日、鏡花の妹に当たる四人目の子どもを出産した後、産褥熱により二十八歳の若さでこの世を去った母鈴。例えて言うなら〈芳しい清らかな乳を含みながら、生れない前に腹の中で、美しい母の胸を見るような心持〉だという、明が追い求める手毬唄は、彼らが皆この邸を立ち去った後の近い未来、再びこの場所を訪れ出会った美しい令室——他人の妻を〈唄の女神〉と思い誤った明が、罪に落ちる直前にそれが〈仇し

女〉と気づいた時、天上の母の子を思う想いが届き、〈自然の感応〉で明の胸に響いて聞こえるだろう——と、〈稚児〉のように眠る明を前に菖蒲は語る。しかし、おそらくその唄は現実には存在しない。笠原伸夫氏が指摘するとおり、失われた手毬唄とは〈亡き母とシノニムのもの〉であり、唄が意味するのは、明が〈亡くなった母が唄いましたことを、物心覚えた最後の記憶に留めた〉という〈或意味の手毬唄〉を〈それさえ聞いたら、亡くなった母親の顔も見えよう〉と吐露していたように、今は失われた母の面影——その記憶を取り戻すことにほかならないのである。

〈我が児最惜む心さえ、天上では恋となる〉という、幽冥隔てたゆえに禁じられた、行き過ぎた〈母恋〉の想いは、彼がこの地上では叶わぬものと悟らぬ限り終わることはない。そして、かつて澁澤龍彥がみごとにいいあてたように、〈永遠の母性憧憬という夢のなかに、その自我をぬくぬくと眠らせたままでおく〉明同様、終わることを望んでいない鏡花とその物語の多くの主人公たちは、〈稚児の昔〉に返った眠りから覚めればふたたび、亡き母の面影を求めてあらたな幻想を紡いでいくのである。

今回、耽美浮世絵師の異名を取り、圧倒的な緻密さで幻怪妖美の世界を描く絵師・山本タカト氏が〝現代の鏡花本〟をめざして、澁澤の評論「ランプの廻転」に導かれて初めて接した鏡花作品だという「草迷宮」で絵筆を執ることとなり、昨年十一月に描き上げた記念すべき第一

作「草迷宮Ⅰ」は、明治四十一年の『草迷宮』初版本で装幀を務めた洋画家・岡田三郎助による口絵に相当するものだが、まるで月を象った光輪を背負うマリア像のようでありながら、鏡花が亡き母の面影を重ねて生涯信仰した釈迦の生母・摩耶夫人像をも思わせるその一枚は、この作品が内包する〈亡母憧憬〉のテーマを見事に象徴するものであると同時に、これまで倒錯的かつ"死"と隣り合わせのような退廃の美を追求してきた山本氏の画風とは異なり、有機的でみずみずしい"生"の気配が美しい水滴となって滴り落ちそうな作品となった。これは、山本氏自ら今回の制作にあたって"草"のイメージを重視したと語った計三十葉にも及ぶ挿画のほぼすべてにあてはまる傾向であり、死霊や妖物を描いてすら、彼らとは相容れない現世と距離を置くような諦観が見られない。〈人間よりも人間らしい妖怪〉とは岩波文庫『夜叉ヶ池・天守物語』解説における澁澤の言葉だが、この鏡花が描く異界にしばしば指摘される特質は、もちろん「草迷宮」にもあてはまる。時には人間の生命を脅かし、あるいは狂気に陥らせる残酷さを持ちながらも、人の世を離れた"魔"であるがゆえに、失われつつある人の世の"美"を体現するかのような"生"を見守ろうとする異界の者たち。人間の真相を"醜"ではなく、"美"に求めた泉鏡花の希有の作品世界から物語の本質を汲み上げ、絵筆で表現するのが画人の本領だとするならば、山本夕カト氏はまぎれもなく、鏑木清方、鰭崎英朋、そして小村雪岱らと比肩し得る鏡花絵師であることを、零れんばかりの"美"にあふれた作品群を前に、今あらためて確信している。

穴倉 玉日（あなくら たまき）

一九七三年福井県生まれ。金沢大学大学院博士課程（単位取得満期退学）を経て、二〇〇七年から泉鏡花記念館学芸員。泉鏡花研究会、日本近代文学会会員。共編著 別冊太陽『泉鏡花―美と幻想の魔術師』（平凡社）、泉鏡花研究会編『論集 泉鏡花 第五集』（和泉書院）、『絵本 化鳥』（国書刊行会）

泉鏡花記念館

一九九九年十一月、鏡花が幼少時代を過ごした金沢市下新町の生家跡地に開館。原稿や書簡などの自筆資料のほか、鏑木清方、鰭崎英朋、小村雪岱らの装幀による鏡花本（初版本）の収蔵館としても知られ、鏡花の遺愛品などとともに作家と作品の紹介に努めている。
http://www.kanazawa-museum.jp/kyoka/

鎌倉の書斎にて

「草迷宮」〜馥郁とした魔棲

山本タカト

回転するランプの青白い光に誘われて頁に連なる言葉に纏わりつくように存在している幻影の渦の中に足を踏み入れる。言葉が積み重なっていくにつれてその渦はやがていくつもの円形、あるいは球体状の怪異の輪となって脳髄に絡み付き幻影を刺激し震える指先を使役して形象を顕現化する。くり返し様相を変えて幻惑する言葉の魔性にたじろぎながら、変転する苦痛と法悦の狭間で渦の中の見え隠れする幻影を描き起こす作業に没頭する。そして同心円状にいくつも重なり合った時空の輪の淵を行きつ戻りつしながら、心地の良い気怠さに溶解しつつある私の想念は葉越し明の引き龍もる夢の迷宮の中心へ緩々と向かう。

ここで私が目にして描いたものは、そのほとんどが明の分身と言える小次郎法師の視点から見たり想像して描いた光景である。迷宮の中心で胎内回帰した胎児のように眠りこけた夢を見ている明は鏡花の分身でもあるだろうが、それはまた外へ通じる扉を潰して閉じた聖域を設けて自らの感覚世界に安住しがちな私自身の身体的精神的状況にも通じるものがあり、その感覚のままに自らを投影しつつ描き進めた。描くほどに迷宮の謎は深まっていくように感じたが、それでも描きつづけて熱くなった指先がほんのりと朱を帯びた明の頬に幽かに触れた感触があった。

泉 鏡花（いずみ きょうか）

明治六年十一月四日生—昭和十四年九月七日歿
（一八七三―一九三九）

本名・泉 鏡太郎（いずみ きょうたろう）。石川県金沢市下新町に、加賀象嵌の彫金師の父清次（工名政光）と江戸生まれで葛野流大鼓師中田万三郎の娘である母鈴との間に江戸から持参した草双紙に親しみ、また近所の女たちから神秘的な口碑伝説を聴って育った。鏡太郎九歳の時、母が産褥熱により他界。その喪失感は、後に摩耶夫人信仰にも繋がる母性思慕や母恋譚へと向かわせたとされる。

十六歳の時、文豪尾崎紅葉（慶応三年～明治三十六年）（一八六八～一九〇三）の出世作「二人比丘尼色懺悔」に感激し、紅葉を慕って上京。その翌年紅葉に入門を許され書生として小説家を志す。鏡花という筆名は紅葉から授かる。

「冠弥左衛門」でデビュー。紅葉の添削指導を受けた「義血侠血」で腕を磨き、観念小説と称され評価を受けた「夜行巡査」「外科室」で新進作家として頭角をあらわす。以後明治後期から昭和初期にかけて活躍、その独特の美意識で、花柳界から魑魅魍魎跋扈する妖異幻想の世界まで、日本の近代化の過程で滅びゆくもの、失われたもの、目に見えないものの世界を書き続けた。

明治四十一年（一九〇八）三十五歳で発表した本作「草迷宮」は、「高野聖」（明治三十三年（一九〇〇））、「夜叉ケ池」（大正二年（一九一三）発表の戯曲「天守物語」（大正六年（一九一七）発表の戯曲）とならぶ鏡花妖異譚の代表作である。

一貫して江戸文学の薫りをたたえた多くの幻想的・審美的・伝奇的作品を書き続けたことで、鏡花は、近代における日本幻想文学のパイオニア的存在としても高い評価を受けている。生涯で小説、戯曲、エッセイほか三百篇余の作品を残した。

孤高の幻想的な作品世界は同時代を代表する文人、夏目漱石、芥川龍之介、永井荷風、谷崎潤一郎、佐藤春夫、久保田万太郎、水上滝太郎などから愛され、また土俗的民間信仰や妖異伝説に造詣が深く民俗学者柳田國男との親交も知られている。鏡花歿後では三島由紀夫、中井英夫、澁澤龍彦、寺山修司のほか坂東玉三郎、鈴木清順ら文学、演劇、映画に及ぶ幅広いジャンルの芸術家から愛され続け今も沢山の作品が舞台化・映画化あるいはビジュアルアート化されている。

山本 タカト（やまもと たかと）

昭和三十五年（一九六〇）一月十五日秋田県生まれ。

昭和五十八年（一九八三）東京造形大学絵画科を卒業。商業イラストレーションの仕事と並行しアート系ギャラリーで個展、企画展を開催。しかし既存の商業イラストレーションの仕事では、長年憧れてきた審美的・世紀末的美術表現での画業は難しいと考え、時流に背を向けて自分の好きなビアズリー、クラーク等十九世紀末美術、敬愛するウィーン分離派のクリムト、あるいは鈴木春信、月岡芳年等江戸・明治の（肉筆）浮世絵に連なる独自の耽美世界の追求に没頭、次第に一般の商業イラスト界から遠ざかるようになる。

平成三年頃から描きため自ら〈平成耽美主義〉と呼ぶ作品群の成果として発表した処女作品集が平成十年（一九九八）の『緋色のマニエラ』であり、個展「山本タカト展～平成耽美館」であった。

日常と異界、光と闇、ハレとケ、エロスとタナトス、彼岸と此岸、男と女、夢と現など二項対立的な世界観や線形的な時間軸を揺さぶる境界領域への審美的眼差しによって、山本タカト作品は、絵画表現の中に大胆にもエロティックで神秘的な要素を持ち込み、怪異、倒錯、幻想、耽美など既存の商業美術の価値観とは異なる絵画世界を構築した。

山本タカトが生み出したこのエキゾチックな幻想絵画の作品群は大きな反響を呼び、以後耽美小説、幻想小説、官能小説、時代小説などの装幀画・挿画を中心に活躍することになる。近年はさらに物語性から離れた大型の創作絵画にも領域を広げ、国内のみならず海外の作品コレクターたちの間でも人気が高まっている。

「草迷宮」は、澁澤龍彦の著書を通じ山本タカトが初めて出逢った鏡花作品であり、自然主義が支配的であった当時の文壇にあって敢えて幻想芸術の使徒として生きることを表明した鏡花の境遇に多大な共感を感じている作品でもある。また小説終盤で展開される叙情性に満ちた亡母憧憬や物語終盤で展開される怪異譚など山本タカトの本領を遺憾なく発揮できる題材でもある。

『緋色のマニエラ』をはじめとする作品集は『ナルシスの祭壇』『ファルマコンの蠱惑』『殉教者のためのディヴェルティメント』『ヘルマフロディトゥスの肋骨』『キマイラの柩』『ネクロファンタスマゴリア』など、いずれも二年おきに個展開催と同時に出版されている。また国内外のグループ展にも精力的に参加している。

〔編集付記〕

底本は『鏡花全集』第十一巻(一九八七年七月、第三刷、岩波書店)および岩波文庫版『草迷宮』(一九八五年八月、岩波書店)を使用し、適宜初版単行本『草迷宮』(一九〇八年一月、春陽堂)、『鏡花全集 巻七』(一九二五年十一月、春陽堂)を参照しました。

本書には、今日の観点では差別的と受け取られかねない表現がありますが、作者が故人であること、および作品の時代的背景を考慮し、原文通りとしました。

草迷宮　本画　山本タカト

Grass Labyrinth
All illustrations are drawn originally by Takato Yamamoto
for Kyoka Izumi's *Grass Labyrinth*.
Copyright ©2014 by Takato Yamamoto

草迷宮Ⅰ 2013年 400×300mm

大崩壊
2014年
300 × 400mm

嘉吉　2014年　300×300mm

子産石　2014年　300×410mm（紙サイズ）

洋傘売りの夫婦 2014年 395×260mm（紙サイズ）

酒樽船　2014年　350×250mm

手ぼう蟹の宰八と荷車に縛り付けられる嘉吉　2014年　300×210mm

明神様の侍女 2014年 400×300mm

芋夐の葉の仮面の小児たち 2014年 300×170mm

秋谷黒門邸 2014年 300×150mm

小川を流れてくる手毬を拾い上げる葉越明 2014年 300×400mm

黒門邸に向かう苦虫の仁右衛門、手ぼう蟹の宰八、村の学校の訓導 2014年 210×300mm

廻転する洋燈(ランプ)と小刀(ナイフ) 2014年 ø200mm

邸の怪異に見舞われる明　2014年　300×150mm

西瓜で騒いだ夜　2014年　320×210mm

黒門を潜ると… 2014年 300×100mm

昌蒲の面影 2014年 400×300mm

手毬の変容 2014年 300×300mm

夜の呻吟声　2014年　300×210mm

屋根の上の女の幻影 2014年 300×210mm

御新姐の幻影
2014年
300×400mm

魔物の唾 2014年 300×150mm

青楓の怪 2014年 280×280mm（紙サイズ）

秋谷悪左衛門登場 2014年 400×200mm

蛇に絡われる明 2014年 300×300mm

水差に濃緑の酒をしたたらせる狗面の召使 2014年 360×270mm（紙サイズ）

白鬼面 2014年 360×270mm（紙サイズ）

草迷宮Ⅱ（手毬の夢）2014年 400×300mm

【草迷宮】

初版発行　二〇一四年十一月四日

作　　　泉鏡花
画・跋文　山本タカト

解説　穴倉玉日（泉鏡花記念館）
企画・造本　窪田真弓、中井梓左、伊藤真以子（アップタイト）
編集　川合健一
編集協力　泉鏡花記念館

発行者　川合健一
発行　株式会社エディシオン・トレヴィル
　　　東京都渋谷区渋谷四-三-二七 青山コーポラス八〇四
　　　郵便番号　一五〇-〇〇〇二
　　　電話　〇三-六四一八-五九六八
　　　ファックス　〇三-三四九八-五一七六
　　　http://www.editions-treville.net

発売　株式会社河出書房新社
　　　東京都渋谷区千駄ヶ谷二-三二-二
　　　郵便番号　一五一-〇〇五一
　　　電話　〇三-三四〇四-一二〇一（営業）
　　　http://www.kawade.co.jp/

印刷　シナノ書籍印刷株式会社
製本　株式会社常川製本

乱丁落丁本はエディシオン・トレヴィルにてお取り替えいたします。

ISBN 978-4-309-92030-6

Grass Labyrinth